an IX

2654
15.29

NOTICE

DE LA GALERIE DES ANTIQUES

du Musée central des Arts.

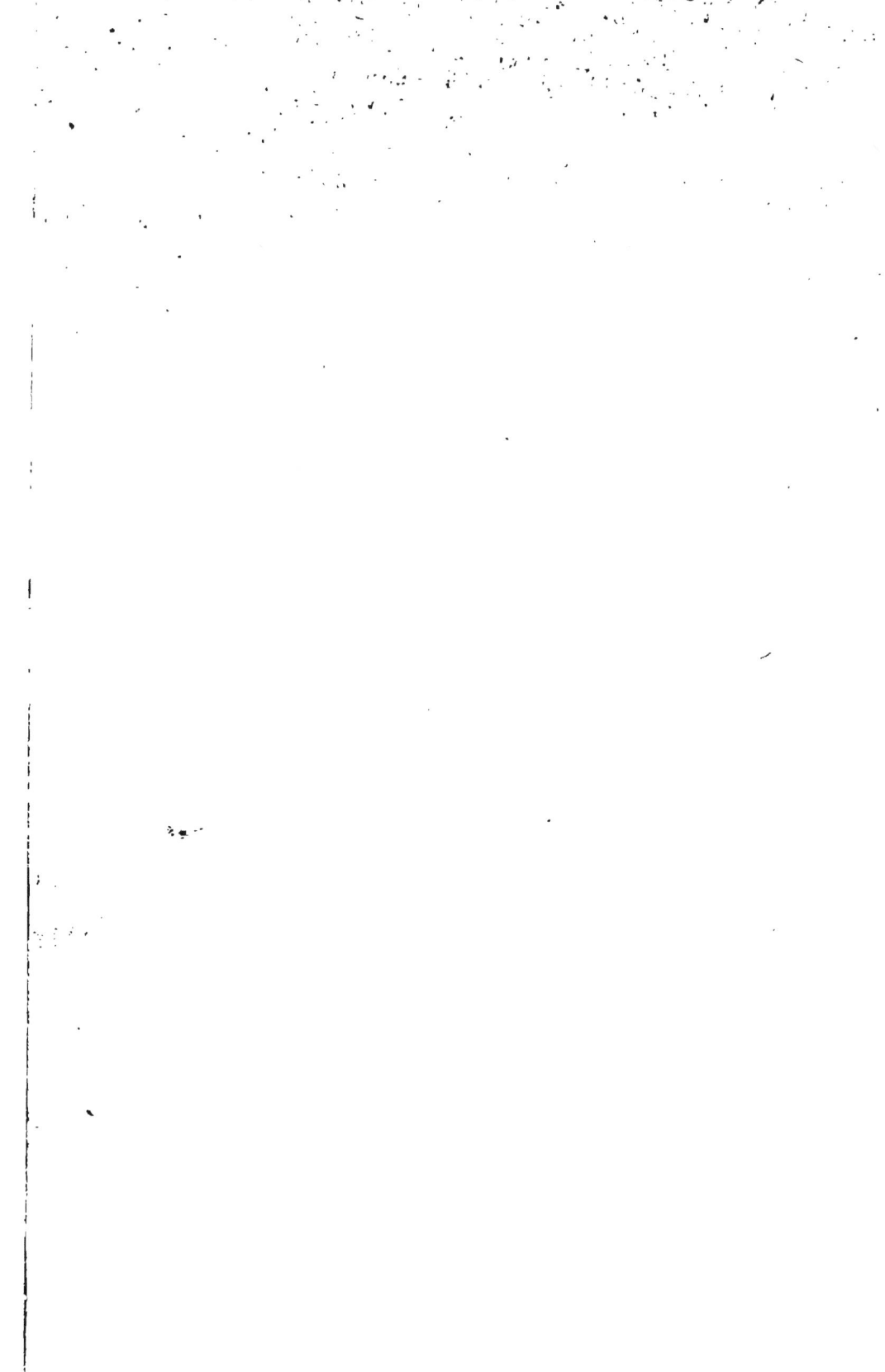

NOTICE

DES STATUES,

BUSTES ET BAS-RELIEFS,

DE LA GALERIE DES ANTIQUES

DU MUSÉE CENTRAL DES ARTS,

ouverte pour la première fois

le 18 Brumaire an 9.

Prix 75 centimes.

A PARIS,

De l'Imprimerie des Sciences et Arts, rue
Ventadour, N.º 474.

AVIS.

La majeure partie des Statues exposées dans la Galerie des Antiques, est le fruit des conquêtes de l'armée d'Italie. Conformément au traité de Tolentino, elles ont été choisies au Capitole et au Vatican, par les citoyens Barthélemy, Bertholet, Moitte, Monge, Thouin *et* Tinet, *nommés par le Gouvernement commissaires à la recherche des objets de Sciences et d'Arts.*

C'est aux soins scrupuleux que ces Artistes et ces Savans ont apporté à leur encaissement et à leur transport, que l'on doit l'heureuse conservation de ces glorieux trophées de la victoire; et le choix distingué qu'ils ont su faire de ces chefs-d'œuvres, au milieu des richesses que possédait et que possède encore Rome, atteste leurs connaissances et leurs lumières, et les amis des Arts, dont s'honore la France, leur en devront une éternelle gratitude.

Tous les travaux qui ont été faits dans les Salles qui composent la Galerie des Antiques du Musée central des Arts, soit pour leur donner une nouvelle disposition, soit pour leur décoration et leur embellissement, ont été exécutés sur les dessins et sous la conduite du C. Raymond, *membre de l'Institut national, et Architecte du Palais national des Sciences et des Arts.*

SALLE DES SAISONS.

Nota. *Le plafond de cette salle, exécuté par* Romanelli, *offrant les peintures des* Saisons, *on a cru devoir y réunir les statues antiques des divinités champêtres, et celles relatives aux* saisons.

50. FAUNE *en repos.*

Debout et n'ayant, pour tout vêtement, que la *nébris*, ou peau de chevreuil, qui tombe en écharpe de ses épaules, ce jeune Faune, les jambes croisées et la main gauche posée sur le flanc, s'appuie sur un tronc d'arbre et paraît se reposer après avoir joué de la flûte, qu'il tient de la main droite. La grâce qui règne dans toute cette figure, le nombre considérable de répétitions antiques

qui en existent encore, et le faire de la *nébris*, qui paraît plus propre à être exécutée en bronze qu'en marbre, ont fait conjecturer que ce pourrait être une copie antique du *faune ou satyre de Praxitèles*, ouvrage en bronze, dont la réputation était telle, dans toute la Grèce, qu'on le nommait, par excellence, *periboëtos* ou *le fameux*.

Cette statue, en marbre pentélique (1), a été trouvée en 1701, près de *Lanuvium*, aujourd'hui *Civita-Lavinia*, où Marc-Aurèle avait une maison de plaisance; Benoît XIV l'avait fait placer au musée du Capitole. Quoique ses deux avant-bras soient modernes, ce n'est pas par hasard qu'on lui a fait tenir la flûte, cet instrument se trouvant conservé dans d'autres répétitions antiques de la même figure.

(1) *Le marbre* pentélique *est ainsi nommé du mont* Penteles, *près d'Athènes, des carrières duquel on tirait ce beau marbre statuaire dont Pausanias et Philostrate ont parlé, et dont les édifices les plus considérables d'Athènes, tels que la Stade et le Parthenon, étaient construits. Ce marbre se reconnaît à certaines couches ou veines verdâtres qui en séparent les masses, et lui ont fait donner le nom de* Cipolla *ou* Cipolin statuaire, *sous lequel il est connu à Rome.*

51. LE TIREUR D'ÉPINE.

C'est de son attitude que cette figure a pris la dénomination vulgaire de *Tireur d'épine*, parce qu'en effet ce jeune homme assis semble occupé à tirer une épine de son pied gauche. Mais ne serait-ce pas *un jeune athlète vainqueur aux courses du Stade ?* On sait que dans les jeux publics de la Grèce, des enfans d'un âge assez tendre exécutaient entr'eux des courses à pied, et que l'usage était d'honorer de statues les jeunes vainqueurs : la nudité de celui-ci viendrait à l'appui de cette opinion. Le travail de la tête et celui des cheveux donnent l'idée de ce fini précieux qui distinguait les ouvrages en bronze des anciens statuaires.

Ce bronze est tiré du Capitole, où i se voyait dans le *palais des Conservateurs*. On ignore dans quel endroit il a été découvert.

52. FAUNE *avec la Panthère*.

Ce jeune faune est représenté de-

bout et absolument nu; son front, sur lequel on distingue de petites cornes naissantes, est couronné de branches de pin; de la main gauche il lève son *pedum*, ou bâton pastoral, comme pour frapper une jeune panthère, animal bachique, qui vient de renverser un vase à ses pieds.

53. *Autre* FAUNE.

Il est presqu'en tout pareil au précédent; la seule différence essentielle qu'on y remarque, est une *nébris*, ou peau de chevreuil, qui est jetée en écharpe sur l'épaule droite.

Ces deux statues paraissent sorties du même ciseau; elles sont en marbre de Paros, et présentent peu de restaurations.

54. VENUS *sortant du bain.*

Au moment de sortir du bain, la déesse de la beauté semble occupée à se parfumer ou attendre qu'on jette sur elle un voile pour l'essuyer. Elle porte au bras gauche cette espèce de brasselet que les

dames romaines appelaient *spinther*; un vase de parfums renversé sert de soutien à la figure. L'inscription suivante, gravée sur le piédestal, ΒΟΥΠΑΛΟΣ ΕΠΟΙΕΙ, paraîtrait indiquer que cette statue est l'ouvrage de l'ancien sculpteur *Bupalus*, mais elle est moderne, ayant été copiée sur une inscription antique gravée sur un socle qui, à la vérité, avait été trouvé dans la même fouille que la *Vénus*, mais qui ne lui appartenait pas, et probablement avait servi à porter quelqu'ouvrage de cet artiste.

C'est de nos jours et à *Salone*, sur la route de Rome à *Palestrina*, que cette statue, en marbre pentélique, a été trouvée. Pie VI l'acheta du peintre *la Piccola*, et la plaça au Musée du Vatican. L'avant-bras droit est moderne.

55. FLORE.

Des fleurs couronnent la tête de la jeune déesse, et dans sa main gauche, qui est moderne, elle tient aussi des fleurs, ce qui achève de lui donner le caractère de *Flore*. Cependant la ressemblance de sa tête

avec celle de la muse Polymnie (exposée dans la salle des Muses, n.º 173), et quelques autres rapprochemens, pourraient y faire reconnaître la figure d'une *muse* plutôt que celle de la déesse du printemps. La draperie, artistement jetée, et de la plus belle exécution, est remarquable en ce qu'elle ressemble beaucoup à l'ancienne *Penula*.

Cette statue, en marbre pentélique, a été trouvée à *Tivoli*, dans les fouilles de la *Villa-Adriana*. Benoît XIV la fit placer au musée du Capitole.

56. CÉRÈS.

La déesse de l'agriculture, ayant en tête une couronne, et dans la main un bouquet de ces précieux épis dont elle fit présent au genre humain, est ici représentée couverte d'un ample manteau orné de franges, qui l'enveloppe entièrement; allusion ingénieuse aux mystères qu'on célébrait en son honneur à Eleusis, et dont le secret était impénétrable. La tête paraît être le portrait de *Julie*, fille d'Auguste.

57. HYGIÉE, *ou la Santé.*

Fille d'Esculape, *Hygiée* est figurée debout, présentant dans une coupe la nourriture au mystérieux serpent, emblême de la vie et de la santé, qui est entortillé à son bras gauche. Sur sa tunique passe un manteau qui, descendant de l'épaule gauche au-dessous du sein, l'enveloppe entièrement.

Cette statue est en marbre de Paros, les mains en sont modernes, mais la plus grande partie du serpent, qui détermine avec certitude le sujet de la statue, est antique.

58. AMOUR et PSYCHÉ.

On reconnaît assez généralement dans ce groupe l'*Amour* caressant *Psyché*, ou l'emblême de *l'union de l'ame et du corps*, parce qu'en effet plusieurs bas-reliefs, sculptés sur des sarcophages, offrent de pareils groupes : cependant il est bon d'observer qu'ils diffèrent essentiellement de celui-ci, en ce que les deux figures y sont ailées, et que la jeune fille a des ailes de papillon, cir-

constances qui, ne se rencontrant pas dans ce groupe, pourraient laisser du doute sur son véritable sujet.

Ce groupe, en marbre de Paros, se voyait originairement dans la collection du cardinal Alexandre *Albani*, d'où, par les soins de Clément XII, il a passé au musée du Capitole.

59. ARIADNE,
connue sous le nom de CLÉOPATRE.

Couchée sur les rochers de Naxos, où le perfide Thésée vient de l'abandonner, *Ariadne* est ici représentée endormie telle qu'elle était au moment où Bacchus l'apercevant en devint amoureux, et telle que plusieurs monumens antiques de sculpture et de poésie nous la retracent. Sa tunique à demi détachée, son voile négligemment jeté sur sa tête, le désordre de la draperie dont elle est enveloppée, témoignent les angoisses qui ont précédé cet instant de calme. À la partie supérieure du bras gauche, on observe un brasselet qui a la forme d'un petit serpent, et

que les anciens appelaient *Ophis* : c'est ce brasselet, pris pour un véritable aspic, qui a fait croire long-tems que cette figure représentait *Cléopâtre* se donnant la mort par la piqûre de ce reptile.

Cette statue, en marbre de Paros, a fait, pendant trois siècles, l'un des principaux ornemens du *Belvédère* du Vatican, où Jules II la fit placer ; elle y décorait une fontaine, et donnait son nom au grand corridor construit par le Bramante.

60. CUPIDON.

Nu et les ailes éployées, le fils de Vénus est dans l'attitude de tendre son arc; l'effort qu'il fait l'oblige à ployer les jambes et à pencher en avant la partie supérieure du corps.

Cette jolie figure, en marbre de Paros, dont l'original est peut-être le Cupidon en bronze que *Lysippe* exécuta pour les Thespiens (Pausanias, lib. IX.), se trouve répétée dans un grand nombre de copies antiques qui en constatent la célébrité. Le bras droit et les jambes sont modernes.

61. BACCHANTE.

Elle est couronnée de pampres

et vêtue de deux tuniques sans manches, d'inégales longueurs, par-dessus lesquelles est une peau de chèvre, jetée négligemment. Cette compagne du Dieu des vendanges tient une coupe remplie de raisins, dont elle s'apprête à exprimer le jus ; mais il faut observer que la main qui porte la coupe est moderne.

62. GÉNIE FUNÈBRE.

Debout, les jambes croisées, les bras élevés sur la tête et le dos appuyé à l'un des lauriers dont est planté l'Élysée, ce génie funèbre exprime, par son attitude, *le repos éternel dont on jouit après la mort*. Les sarcophages antiques offrent souvent de pareilles figures placées à côté de celle de Bacchus, dont les mystères avaient trait à l'opinion des anciens sur les morts. Ils croyaient que ceux qui y étaient initiés, jouissaient dans l'autre vie d'une plus grande somme de bonheur.

63. CUPIDON, *fragment.*

L'aimable fils de Cythérée, *Cupidon*, est représenté dans ce beau fragment. Lors même que des marques certaines (telles que les trous qui ont été pratiqués dans les épaules pour recevoir des ailes), ne l'indiqueraient pas, on le reconnaîtrait aisément à ses cheveux longs et bouclés, à la grâce et à la finesse de sa physionomie, et à la douceur de son regard, qui présente quelque chose de plus aimable encore que celui de *Bacchus* ou d'*Apollon*.

Ce beau fragment, en marbre de Paros, est tiré du musée du Vatican, et a été trouvé à *Centocelle*, sur la route de Rome à *Palestrina*, lieu où l'on a découvert aussi le bel *Adonis*, qui se voit dans la salle de Laocoon, N.° 107. Il est vraisemblable que cette figure et d'autres semblables, qui portent l'arc et le carquois, ont été exécutées d'après le célèbre *Cupidon de Praxitèles*, qui se voyait à *Parium*, dans la Propontide.

64. HÉROS GREC.

Les bas-reliefs, les bronzes, les peintures, les vases peints et autres

monumens antiques nous offrent souvent les *Héros* avec un pied levé, et posé sur une roche, comme se reposant; telle est la statue de *Melpomène*, qui se voit dans la salle des Muses, N.° 71. Cette figure de jeune homme étant dans la même attitude, il est probable qu'elle représente un *Héros*; et peut-être, à sa jeunesse, à ses cheveux coupés et au mouvement de sa tête, pourrait-on y reconnaître un rapport marqué avec d'autres monumens où le jeune *Thesée* est représenté prêtant une oreille attentive à sa mère *Ethra*, qui lui revèle le secret de sa naissance, et lui apprend qu'il est le fils d'Egée, roi d'Athènes.

Cette figure, en marbre de Paros, et bien conservée, a été apportée de *Grèce*; la simplicité de son style annonce un ouvrage des premiers tems de l'art.

SALLE
DES
HOMMES ILLUSTRES.

NOTA. *Les huit colonnes antiques de granit qui décorent cette salle, sont de cette espèce de granit gris, qui est connu à Rome sous le nom de* Granitello; *elles sont tirées d'Aix-la-Chapelle, où elles ornaient la nef de l'église qui renfermait le tombeau de* Charlemagne. *Les Peintures du plafond sont de* Romanelli.

70. PHILOSOPHE,

Connu sous le nom de ZÉNON.

Cette statue ayant été découverte dans les ruines d'une maison de plaisance de Marc-Aurèle, on conjectura d'abord que ce devait être celle de *Zénon de Chypre*, chef de la secte des stoïciens, qui comptait cet empereur au nombre de ses prosélytes; mais depuis que le Musée du Vatican a acquis un buste qui offre le portrait assuré de *Zénon* et avec des traits fort différens

de celui-ci, cette opinion ne peut avoir de fondement. Cependant, le manteau carré qui enveloppe cette belle figure, la forme de sa barbe et de sa chevelure, et le *scrinium* qui est à ses pieds, doivent y faire reconnaître un philosophe grec ; peut-être nous offre-t-elle le portrait de quelqu'autre stoïcien célèbre, tel qu'*Epictècte* ou *Cléanthe*.

Cette statue, en marbre grec dit *Grechetto*, a été découverte en 1701, près de *Lanuvium*, aujourd'hui *Civita-Lavinia*, et dans la même fouille que le beau Faune exposé sous le n.º 50. Benoît XIV en ayant fait l'acquisition, la donna au Musée du Capitole. Le bras droit et les pieds sont modernes.

71. DÉMOSTHÈNES.

Assis et couvert d'un simple manteau, il développe sur ses genoux un volume, et paraît méditer attentivement. Plusieurs autres portraits de Démosthènes, assurés par des inscriptions authentiques, témoignent que celui-ci nous offre les véritables traits du *prince des orateurs*, de cet homme dont le

nom rappellera toujours de grandes idées, les idées d'éloquence et de liberté.

Cette statue se voyait autrefois à la *Villa-Montalto*, depuis *Negroni*, sur le mont Esquilin, d'où Pie VI la fit transporter au Vatican. La tête antique de Démosthènes a été rapportée postérieurement : on y peut observer que la lèvre inférieure rentre sensiblement en-dedans de la bouche, défaut naturel qui probablement était la cause de la difficulté que ce célèbre orateur éprouvait à prononcer.

72. TRAJAN.

Vêtu en philosophe plutôt qu'en empereur, *Trajan* assis, porte un globe dans sa main gauche. La tête, qui est antique, offre évidemment le portrait de ce prince très-connu par les médailles ; mais il est nécessaire d'observer qu'elle n'appartenait pas originairement à cette statue, et que la restauration des mains a été faite en conséquence du rapport de la tête.

Avant d'être placée au vatican par Clément XIV, cette statue se voyait à la *Villa-Mattei*, sur le mont *Cœlius*, à Rome.

73. SEXTUS, *de Chéronée*.

Les médailles grecques nous ayant conservé le portrait de *Sextus de Chéronée*, oncle de l'historien Plutarque, et l'un des précepteurs de Marc-Aurèle, il y a tout lieu de croire que cette statue nous présente le portrait de ce philosophe ; sa barbe, ses cheveux, sa tunique et le manteau, *pallium*, dont il est vêtu, sont d'ailleurs dans le costume grec, et conformes à la mode qui régnait à cette époque.

Cette statue, en marbre grec, est tirée du Musée du Vatican. La tête antique est rapportée.

74. GUERRIER, *dit* Phocion.

Il est debout, nus pieds, le casque en tête et couvert en partie d'une chlamyde, qui paraît d'un tissu épais et d'une étoffe grossière : l'extrême simplicité de ce costume est peut-être le seul fondement sur lequel, jusqu'à présent, on a cru reconnaître dans cette statue

Phocion, ce guerrier distingué par sa modeste simplicité. L'opinion de ceux qui prétendent y voir *Ulysse travesti*, allant avec Diomède reconnaître, pendant la nuit, le camp des Troyens, est appuyée sur des conjectures moins incertaines.

Cette statue, en marbre pentélique, a été trouvée à Rome, vers le milieu de ce siècle, dans les fondations du palais *Gentili*, au pied du mont Quirinal, près l'endroit où était anciennement le temple d'*Archémore*. Pie VI la fit placer au Vatican. Les jambes sont modernes.

75. ### MÉNANDRE.

Assis sur un siége dit *hémicycle*, à cause de son dossier demi-circulaire, Ménandre, honoré par les Grecs du titre de *prince de la nouvelle comédie*, paraît se reposer de ses travaux littéraires et jouir de sa renommée : il est sans barbe, et porte la tunique et le manteau carré des Grecs, *pallium*. Son nom se voyait sans doute autrefois gravé sur la partie de la plinthe qui est rompue ; mais à son défaut, un

bas-relief antique, qui représente ce célèbre poëte avec une inscription authentique, sert à prouver que cette statue nous offre son véritable portrait.

Cette belle figure, en marbre pentélique, ainsi que celle de *Posidippe*, qui en est le pendant, ont été trouvées dans le XVIe siècle, à Rome, sur le mont Viminal, dans les jardins du couvent de St.-Laurent, *in panisperna*. L'une et l'autre étaient placées dans une salle ronde, qui faisait partie des bains d'Olympias. Sixte V les fit placer dans la *Villa-Montalto*, depuis *Negroni*, d'où, sous le pontificat de Pie VI, elles passèrent au Musée du Vatican.

76. POSIDIPPE.

Natif de Cassandrée en Macédoine, *Posidippe* a passé, chez les Grecs, pour l'un des meilleurs auteurs de ce qu'ils appelaient *la nouvelle comédie;* il est vêtu à-peu-près de la même manière que le poëte *Ménandre* (voyez l'explication du n.º précédent), et comme lui il est assis sur cette espèce de siége qui, de sa forme circulaire, a pris le

nom d'*Hémicycle*. Il a des anneaux à ses doigts et des brodequins aux pieds. Le nom de ΠΟΣΕΙΔΙΠΠΟΣ *Posidippe*, gravé sur la plinthe, ne laisse aucun doute sur le personnage représenté dans cette statue, qui réunit une imitation frappante de la vérité à une extrême simplicité de travail.

Elle a été trouvée dans la même fouille que la précédente et placée successivement dans les mêmes endroits. Il est bon d'observer que les masques des deux statues ont été autrefois détachés par l'effet de la rouille d'un goujon de fer fixé sur le sommet de leurs têtes, et qui probablement avait servi à établir une espèce de grande auréole (*Meniscos*) dont les Grecs avaient soin de munir les têtes des statues exposées à découvert, pour en mieux conserver la propreté.

77. MINERVE.

La fille de Jupiter est ici représentée debout et couverte de cette large et double chlamyde appelée *Diplax*, qui passe sur sa tunique et va, suivant l'usage, se rattacher sur l'épaule droite; elle a le casque en tête, et sur la poitrine

l'égide bordée de serpens, avec la tête de Méduse.

Cette statue, en marbre pentélique, est tirée de l'ancienne salle des antiques ; la tête et les bras sont modernes.

SALLE DES ROMAINS.

Nota. *Le plafond de cette salle étant orné de sujets de l'histoire romaine, peints par* Romanelli, *on a cherché à y réunir les statues, bustes et autres antiquités qui ont trait aux Romains.*

80. ORATEUR ROMAIN,
dit Germanicus.

Jusqu'ici cette belle figure a passé pour être celle de *Germanicus*, fils de Drusus et d'Antonia, nièce d'Auguste; la coupe des cheveux indique à la vérité qu'elle représente un personnage romain, mais ce ne peut être ce prince, auquel elle ne convient, ni pour l'âge, puisqu'il mourut à 34 ans, ni pour les traits que les médailles et autres monumens nous offrent très-différens. Un examen plus attentif de cette figure eût fait reconnaître son

analogie avec celle de *Mercure*; et si l'on eût observé le geste symbolique du bras droit, la chlamyde jetée sur le bras gauche et retenue autrefois par le caducée qui était dans cette main, la tortue enfin, consacrée à ce dieu comme inventeur de la lyre, on eût conjecturé, peut-être avec plus de vraisemblance, que sous les formes et avec les attributs du Dieu de l'éloquence, l'ingénieux artiste a présenté les traits *d'un orateur romain, célèbre par ses succès à la tribune des Rostres.*

Sur l'écaille de la tortue, on lit, en très-beaux caractères grecs, l'inscription suivante, qui n'avait pas encore été donnée correctement.

ΚΛΕΟΜΕΝΗΣ

ΚΛΕΟΜΕΝΟΥΣ

ΑΘΗΝΑΙΟΣ

ΠΟΙΗΣΕΝ.

Elle nous apprend que ce bel ouvrage, en marbre de Paros, aussi recommandable par le choix et la vérité des formes, que par sa parfaite conservation, est de *Cléo-*

mènes, *fils de Cléomènes, Athénien.*

Cette statue est tirée de la galerie de Versailles, où elle avait été placée sous Louis XIV; auparavant elle se voyait à Rome, dans la *Villa - Montalto* ou *Negroni*, jadis les jardins de Sixte-Quint.

81. SCIPION L'AFRICAIN,
l'ancien.

Cette belle tête, en bronze, de *Publius Cornélius Scipion l'ancien*, le vainqueur d'Annibal, de Syphax et de Carthage, ressemble entièrement au buste de ce grand homme, assuré par une inscription antique, qui se conserve au musée du Capitole. Notre bronze, à la vérité, n'offre pas cette cicatrice en croix, que Winkelmann a observée sur l'une des tempes dans plusieurs têtes de cet illustre romain, mais l'artiste peut avoir négligé ce détail, ou peut-être a-t-il disparu au nettoiement que cette tête paraît avoir éprouvé.

Ce rare morceau est tiré des appartemens de Versailles, où l'avait fait placer Louis XV, auquel l'abbé *Fauvel*, grand

amateur d'antiquités, l'avait donné en 1735, ce que nous apprend une inscription gravée sur le derrière du col. Le blanc des yeux est incrusté en argent, imitation un peu affectée de la nature, que les anciens pratiquaient dans les ouvrages en bronze ou en marbre de couleur.

82. **CERÈS.**

Cette charmante figure en marbre de Paros, peut servir de modèle pour le goût, la vérité et la finesse de l'exécution des draperies. Elle est vêtue d'une tunique par-dessus laquelle est jeté un manteau, ou *peplum*, l'un et l'autre si artistement traités, qu'à travers le manteau on aperçoit les nœuds des cordons qui attachent la tunique au-dessous du sein : quant à la dénomination de *Cerès*, donnée à cette statue, elle n'est fondée que sur les épis que l'artiste qui l'a restaurée a placés dans sa main gauche ; car d'ailleurs le caractère virginal de sa tête et la simplicité de sa coiffure porteraient à croire que c'est plutôt la *muse Clio*, et qu'autrefois elle tenait un volume au lieu d'épis.

Elle est tirée du musée du Vatican, où Clément

Clément XIV l'avait fait placer; elle se voyait auparavant à la *Villa Mattei*, sur le mont Esquilin. La tête, quoique détachée, est sa propre tête.

83. ADRIEN.

Ce buste en bronze représente *Adrien*, fils adoptif et successeur de Trajan, cet empereur que sa popularité, son goût pour les arts et sa magnificence auraient avantageusement distingué dans l'histoire, si des faiblesses et des vices n'eussent déshonoré ses dernières années. Sa poitrine est nue, à la manière des statues héroïques, dont ce prince a souvent affecté le costume dans ses médailles, dans lesquelles, à l'exemple de Jupiter, il est quelquefois décoré du surnom d'*Olympius*.

Ce buste en bronze, de proportion plus forte que nature, et entièrement antique, ainsi que son cartel, est tiré de la bibliothèque de St.-Marc, à Venise. Il est habilement modelé, mais réparé avec moins de soin que ne le sont ordinairement les bronzes plus anciens.

84. MARS.

Cette figure, nue jusqu'à mi-

corps, est drapée dans la partie inférieure à la manière des statues *héroïques* et *impériales* ; c'est lors de la restauration, qu'on lui a donné le caractère du *Dieu Mars*, en plaçant une épée dans la main gauche, et en rapportant une tête antique couverte d'un casque.

Cette statue est en marbre pentélique ; les bras et les jambes sont modernes, mais le tronc qui la soutient est antique et présente l'inscription suivante, un peu effacée.

ΗΡ.....ΙΔΗΣ
ΑΓΑΣΙΟΥ ΕΦΕΣΙΟΣ
ΚΑΙ ΑΡΜΑΤΙΟΣ
ΕΠΟΙΟΥΝ

Cette inscription, qui n'avait pas encore été observée, nous donne les noms des deux sculpteurs *Héraclides*, *fils d'Agasias*, *éphésien*, *et Harmatius*, qui ont travaillé à ce marbre, et dont aucun ancien écrivain n'a parlé. Il est vraisemblable que cet *Agasias*, père d'Héraclides, est le même qu'*Agasias d'Ephèse*, qui a fait la célèbre figure connue sous le nom du *Gladiateur combattant*.

85. **PORTRAITS ROMAINS,**
dits CATON *et* PORCIE.

Ces deux demi-figures sont de

l'espèce de celles dont les Romains décoraient leurs tombeaux ; elles paraissent être le portrait de deux époux, et la tête rase du mari, comme la coiffure de la femme, indiquent assez que cet ouvrage est du tems d'*Alexandre Sévère*; observation qui seule suffit pour faire rejeter le nom de *Caton et Porcie*, vulgairement donné à ce groupe.

Il se voyait autrefois à la *Villa Mattei*; Clément XIV en fit l'acquisition pour le placer au musée du Vatican.

86. LUCIUS CANINIUS.

Statue en toge, sur la plinthe de laquelle on lit le nom du magistrat romain auquel ce monument honoraire avait été dressé. C'était un *Lucius Caninius*, gouverneur de l'*Afrique proprement dite*. L'inscription, en caractères romains mêlés d'abréviations, est ainsi conçue :

L· CANIO· AFRICE· PROCVRI· IIII

Cette statue, en marbre de Paros, est tirée de Fontainebleau. Les mains sont modernes ; la tête antique est rapportée ; mais

la coupe de sa barbe est celle du tems des *Antonins*, époque à laquelle conviennent également la forme des caractères et l'orthographe peu correcte de l'inscription.

87. **MARCUS JUNIUS BRUTUS.**

Cette tête, dont la ressemblance est prouvée par les médailles, présente les traits de *Marcus Junius Brutus*, ce stoïcien qui, après avoir frappé César en plein sénat, et s'être vainement efforcé de rétablir la République, mourut à la bataille de *Philippes*, succombant à la fortune d'Octavien.

Ce buste, exécuté en marbre pentélique, est tiré du musée du Capitole, à Rome.

88. **URANIE,** *assise.*

La Muse de l'astronomie est assise sur une des roches du mont Parnasse : les deux plumes, en forme d'aigrette, qui parent sa tête, sont celles arrachées aux Sirènes, lorsqu'elles eurent l'impudence de défier les Muses. D'une main elle tient le globe, et de l'autre, la baguette, ou *radius*, symboles de la science à laquelle elle préside. Sa tunique sans manches, doublée dans sa partie inférieure seulement,

et transparente dans le reste, est agrafée avec grâce sur l'épaule droite, et liée au-dessus du sein : un grand *peplum*, ou *sirma scénique*, enveloppant la partie inférieure, forme, par le bas, des chûtes multipliées et très-variées.

Cette jolie figure, en marbre de Paros, et dont l'exécution est d'une grande finesse, a été trouvée en 1774 près de *Tivoli*, lieu dit *la Pianella di Cassio*, autrefois la maison de campagne de *Cassius*. Comme elle était sans tête et sans bras, on la restaura en *Uranie*, parce qu'ayant trouvé sept statues de Muses dans la même fouille. Uranie était une des deux qui manquaient ; à la vérité, les rochers sur lesquels la figure est assise caractérisaient bien une Muse, mais l'épaisseur de la semelle de ses sandales peut faire conjecturer que cette muse était *Melpomène* plutôt qu'*Uranie* : au reste, la tête, en marbre pentélique, quoique rapportée, est antique, et a toujours appartenu à une Muse. (Voyez le N.° 168.)

89. **LUCIUS JUNIUS BRUTUS**
l'ancien.

Le vengeur de Lucrèce, le destructeur de la tyrannie des Tarquins, le fondateur de la République et de l'autorité consulaire,

Brutus l'ancien, est ici représenté dans ce buste en bronze, qui ressemble entièrement aux médailles frappées quelques siècles après sa mort.

Il est tiré du Capitole, à Rome, où depuis long-tems il se voyait au *palais des Conservateurs*. La tête est d'un excellent travail ; les yeux sont incrustés, suivant la pratique des anciens dans leurs ouvrages en bronze. Le buste, couvert de la toge, est antique aussi, mais il ne semble, ni du même tems, ni de la même manière.

90. ## SACRIFICATEUR.

La tête couverte de la toge, la coupe des libations à la main, cette statue, regardée comme un des plus parfaits modèles pour l'exécution des draperies, représente un personnage romain dans le costume de *sacrificateur*.

Elle était à Venise, dans le palais *Giustiniani*. Un Anglais l'ayant acquise et transportée à Rome pour la restaurer, Clément XIV l'acheta pour la placer au musée du Vatican. La tête antique a été rapportée ; les mains sont modernes.

91. ## AUGUSTE.

Il est debout et revêtu de la toge, dont le travail est du même style

que la draperie du *sacrificateur* du numéro 90.

Cette statue était à Venise, ainsi que la précédente, à laquelle elle servait de pendant. La tête antique est rapportée ; elle a été trouvée près de *Velletri*, patrie d'Auguste.

92. PRÊTRESSE D'ISIS,
dite la VESTALE *du Capitole.*

Elle tient dans ses mains, que recouvre un voile, le vase de l'eau mystérieuse qu'on portait dans les *pompes* ou processions de cette Déesse, cérémonies qui, à l'époque du deuxième siècle, se célébraient dans tout l'empire romain.

Cette statue, en marbre de Paros, se voyait jadis à la *Villa d'Este* à *Tivoli*, d'où Benoît XIV la fit transporter au musée du Capitole. La tête antique a été rapportée.

93. MATRONE ROMAINE.

Elle a sur la tête le manteau, ou *palla*, qui descend ensuite jusqu'au-dessous des genoux ; le reste de son costume est le même à-peu-près que celui de la déesse de la *Pudicité*. Sa tête est un portrait ; et si l'on en juge par la forme de sa

coiffure, cet ouvrage pourrait être de la fin du deuxième siècle.

Cette figure, en marbre grec, fut trouvée, vers le milieu du siècle, à *Bengazi*, dans le golphe de *Sydra*, à l'orient de *Tripoli*; apportée en France, elle fut placée dans la galerie de Versailles, d'où elle a été tirée. C'est une des antiques les mieux conservées que l'on connaisse, et les draperies sont exécutées avec beaucoup de finesse et de goût.

94. GUERRIER BLESSÉ, dit *le* GLADIATEUR *mourant.*

Les cheveux courts et hérissés, les moustaches, le profil du nez et la forme des sourcils, l'espèce de collier, *torquis*, qu'elle a autour du col, tout, dans cette figure, concourt à y faire reconnaître un *guerrier barbare* (peut-être *Gaulois* ou *Germain*) blessé à mort et expirant en homme de courage sur le champ de bataille, qui est couvert d'armes et d'instrumens de guerre.

L'opinion vulgaire, qui voit dans cette statue un *gladiateur mourant*, est sans aucun fondement positif, et se trouve encore démentie

par le peu de conformité qui existe entre cette statue et les monumens certains qui nous restent des *gladiateurs*.

Cette statue est tirée du musée du Capitole, où Clément XII l'avait fait placer. Autrefois elle était à la *Villa Ludovisi*, où se conserve encore un groupe d'un sujet analogue à celui-ci, connu sous la fausse dénomination d'*Arria* et *Pœtus*. Il est probable que ces deux morceaux de sculpture décoraient jadis le monument triomphal de quelque vainqueur romain, tel que César ou Germanicus. Le bras droit de la figure et une partie de la plinthe ont été restaurés dans le seizième siècle.

95. VESTALE ou MATRONE.

La tête de cette figure et l'autel qui l'accompagne étant modernes, il y a lieu de douter qu'elle représente une *vestale* ; peut-être anciennement était-ce le portrait d'une *matrone*, dans le costume, à-peu-près, de celle qui est exposée sous le n.° 93.

Cette statue, en marbre de Paros, est tirée de Versailles, dont elle décorait la galerie. Les restaurations ont été exécutées par *Girardon*.

96. ## MELPOMÈNE.

La draperie de cette figure est remarquable en ce qu'elle offre deux tuniques sans manches, l'une plus courte, qui est celle de dessus, et l'autre si longue, qu'elle descend jusqu'aux pieds quoique retroussée de manière à couvrir la ceinture qui la serre au-dessous du sein ; un *peplum*, ou manteau, rejeté sur l'épaule gauche, en enveloppe le bras.

Cette statue est en marbre de Paros ; la tête antique a été rapportée et n'offre aucun caractère distinctif; les mains, qui sont modernes, portent le masque et le volume, attributs de la muse tragique : peut-être aura-t-on été décidé à les ajouter par la hauteur de la semelle de la chaussure du pied droit, qui ressemble au *cothurne;* mais cette circonstance n'est pas toujours suffisante pour déterminer le sujet de la figure, les femmes grecques et romaines ayant fait aussi usage de cette chaussure pour paraître avec plus d'avantage. Cependant la pose et l'ajustement de la figure conviennent assez à *Melpomène*, et il eût été à désirer qu'en la restaurant, on eût donné au masque qu'elle tient un caractère tragique plus d'accord avec le *cothurne*, qui ne peut appartenir à *Thalie*.

97.

ANTINOUS,

dit L'ANTINOUS *du Capitole.*

Antinoüs, ce jeune et aimable bithynien auquel la reconnaissance d'Adrien éleva un si grand nombre de monumens, se trouve représenté dans celui-ci, ayant à peine atteint l'âge de la puberté. Il est nu ; sa pose et la forme de ses cheveux ont quelque rapport avec celles de *Mercure* dont probablement il portait le caducée dans la main droite. Malgré l'extrême jeunesse d'Antinoüs dans cette statue, on voit empreint dans son regard et dans sa tête penchée vers la terre, ce fond de tristesse mélancolique à laquelle on distingue tous ses portraits, et qui lui a fait appliquer ce vers de Virgile sur *Marcellus :*

Sed frons læta parum, et dejecto lumina vultu.

Cette belle figure, en marbre de *Luni*, vient du musée du Capitole, où elle avait passé, après avoir fait partie de la collection du cardinal Alexandre *Albani*. L'avant-bras et la jambe gauche sont modernes.

98. **VÉNUS** *au bain.*

Polycharme, sculpteur grec, est connu pour avoir fait une *Vénus au bain*, qui se voyait à Rome au tems de Pline ; la conformité du sujet, traité dans cette figure, pourrait faire conjecturer que c'est une répétition antique de cet original.

Cette jolie figure, en marbre de Paros, est tirée de l'ancienne salle des Antiques du Louvre.

99. **EUTERPE.**

Le volume et la flûte que l'on a placés dans les mains de cette Muse, en la restaurant, lui donnent le caractère d'*Euterpe* ; mais la forme de son manteau, rappelant celle de la chlamyde des *Citharedes*, pourrait faire soupçonner que c'est une *Erato* ; et dans ce cas, elle devrait tenir une lyre et un plectre.

Cette petite figure, en marbe de Paros, est tirée de la salle des Antiques du Louvre.

SALLE DU LAOCOON.

Nota. *Les quatre colonnes de vert antique, qu'on admire dans cette salle, sont tirées de l'église de Montmorency, où elles décoraient le Mausolée du connétable* Anne de Montmorency, *élevé sur les dessins de* Bullant. *Elles portent chacune* 3 *mètres et demi de haut, sur* 43 *centimètres de diamètre ; et sont d'un seul bloc massif et de la plus riche qualité. Le marbre vert antique est celui que les anciens tiraient des environs de Thessalonique.*

100. JASON, *dit* Cincinnatus.

Le nom de *Cincinnatus*, donné long-tems à cette statue, ne convenait ni à la jeunesse du Héros représenté, ni à sa nudité mythologique ; on s'accorde à présent à y reconnaître *Jason*. Le moment exprimé par l'artiste est celui où, invité à un festin solennel par Pélias, roi de Thessalie, ce héros vient de traverser, pour s'y rendre, le torrent *Anauros*, portant sur ses épaules *Junon*, transformée en

vieille femme. Arrivé à l'autre bord, et tandis qu'il s'occupe à remettre sa sandale au pied droit, la Déesse reprend tout-à-coup ses formes divines ; à cet aspect, *Jason* interdit tourne la tête avec un mouvement de surprise, et oubliant de chausser l'autre pied, court en cet état se présenter à Pélias qui reconnaît en lui, avec effroi, *cet homme à une seule sandale*, désigné par l'oracle comme devant être son meurtrier. Ainsi cette figure présente l'intérêt d'un groupe ; et, quoique seule, rappelle un trait d'histoire tout entier.

Cette statue, en marbre pentélique, a décoré long-tems les appartemens de Versailles, et plus anciennement elle se voyait à Rome, à la *Villa Montalto* ou *Negroni.* Il en existe des répétitions antiques, toutes, ou plus petites ou moins conservées. Le bras gauche, la main et une partie de la jambe droite sont modernes. Le soc de charrue qu'on voit sur la planche, a été ajouté lors de la restauration, en conséquence de la persuasion où l'on était que la statue représentait *Cincinnatus*.

101.　LUCIUS VÉRUS,

Frère adoptif de Marc-Aurèle et

son associé à l'empire, *Lucius Vérus* est représenté dans ce buste avec une cuirasse et une chlamyde de l'espèce de celles que les Romains appelaient *paludamentum*. Ses cheveux et sa barbe, dont il était très-soigneux, répondent aux descriptions que les écrivains du tems nous en donnent, et aux bustes en grand nombre qui en existent.

Ce buste, d'une belle conservation, est en marbre de *Luni* ; il est tiré du palais ducal de Modène.

162. **COMMODE.**
L'exécration publique qui poursuivit la mémoire de cet abominable empereur, en ayant fait détruire les images, ses bustes en marbre sont d'une grande rareté : celui-ci, bien conservé, nous l'offre tel qu'il se voit dans les médailles de ses dernières années, avec les cheveux naturellement frisés et la barbe épaisse. Par-dessus la tunique, il porte le *paludamentum*, manteau particulier aux empereurs.

Ce buste, en marbre pentélique, est tiré, ainsi que le précédent, du palais ducal de Modène.

103. LA TRAGÉDIE.

Cet herme, ainsi que celui de la *Comédie*, (n.° 104.), qui en est le pendant, décoraient, lorsqu'ils furent découverts, l'entrée du théâtre antique de la *villa Adriana* à *Tivoli* : cette circonstance, et plus encore le rapport décidé que l'on remarque entre le caractère et l'ajustement de cette tête avec les masques de l'*ancienne tragédie*, et les descriptions que Pollux nous en a laissées, ne permettent pas de douter qu'elle ne représente la *Tragédie*, que les anciens ont quelquefois personnifiée différemment que *Melpomène*, qui était proprement la *Muse tragique*.

Cet herme, du plus beau marbre pentélique, a été trouvé, ainsi qu'il a été dit, dans le théâtre antique de *la villa Adriana* à *Tivoli*. Pie VI l'ayant acquis du comte Fede, le fit placer au musée du Vatican.

104. LA COMÉDIE.

La couronne bacchique composée de pampres et de raisins, et l'air de gaieté répandu sur cette tête étant les seules différences essen-

tielles qui la distinguent de celle N.º 103, qui en est le pendant, il est probable qu'elle nous offre *la Comédie* personnifiée, qui était particulièrement dédiée à *Bacchus*.

Cet herme, qui a été trouvé et placé toujours avec le précédent, est d'une espèce marbre statuaire, dont le grain est de la plus grande finesse, et dont la couleur ressemble à l'ivoire ; les marbriers de Rome l'appellent ordinairement marbre de *Paros* ; mais c'est peut-être ce marbre *coralitique*, dont les auteurs anciens nous ont décrit la nature, sans désigner les carrières d'où on le tirait.

105. ANTINOUS.

Annoncer un portrait d'*Antinoüs* c'est annoncer un ouvrage de mérite ; celui-ci est digne d'une attention particulière pour sa beauté, sa belle conservation et sa parfaite ressemblance avec les médailles qui nous restent de ce jeune favori d'Adrien.

Ce buste, en marbre de Paros, de la plus belle qualité, se trouvait en France depuis long-tems ; on en voyait au château d'Écouen près Paris, un bronze qui, sans doute, avait été fondu sous la direction du *Primatice*.

106. ## MÉNÉLAS.

Cette tête faisait autrefois partie d'un groupe représentant *Ménélas enlevant du champ de bataille le corps de Patrocle, tué par Hector*. Le mouvement en est très-expressif : le roi de Sparte semble appeler les Grecs à son secours pour soustraire aux Troyens vainqueurs le corps du héros qu'il tient dans ses bras, et le rendre à la douleur d'Achille (Hom. *Iliade, liv.* XVII.) Son casque est richement orné de bas-reliefs qui représentent le combat d'Hercule contre les Centaures. Peu de têtes antiques offrent un ensemble plus imposant et plus pittoresque.

On connaît trois groupes antiques, représentant *Menelas enlevant le corps de Patrocle;* deux sont à Florence, l'un au palais *Pitti*, l'autre sur le *ponte Vecchio;* le troisième est à Rome, et connu sous le nom vulgaire de *Pasquino*. La tête de *Ménélas* indiquée sous ce n°., appartenait à un groupe entièrement semblable, dont les fragmens ont été de nos jours trouvés à la *Villa Adriana* à *Tivoli*, lieu dit *Pantanello*, par le peintre anglais Gavin Hamilton. Outre cette tête, on a sauvé quelques autres fragmens qui sont

conservés au musée du Vatican, et parmi lesquels on remarque les épaules de Patrocle, avec la blessure qu'Euphorbe lui avait faite.

107. ADONIS.

La jeunesse et la grâce qui brillent dans toute cette figure, et plus encore son attitude, qui est la même que celle donnée à *Adonis* dans quelques bas-reliefs, ont sans doute déterminé à y reconnaître le fils de Cynire, cet aimable chasseur, si cher à Vénus. Cependant, il est bon de l'observer, sa tête à longue chevelure n'offrait aucun caractère qui pût suffisamment motiver cette dénomination, et la restauration du bras droit, qui porte un javelot, n'a été faite qu'en conséquence du parti qui avait été adopté.

Cette statue en marbre grec à petits grains, a été trouvée de nos jours, à trois lieues de Rome, sur la route de *Palestrina*, lieu dit *Centocelle*. Pie VI l'avait fait placer au Vatican; la cuisse et la jambe droite, ainsi que les deux avant-bras, sont très-habilement restaurés.

108. LAOCOON

Fils de Priam et prêtre d'Apollon, *Laocoou*, par amour pour sa

patrie, s'était fortement opposé à l'entrée dans Troie du *cheval de bois* qui renfermait les Grecs armés pour sa ruine ; pour dessiller les yeux de ses concitoyens, il avait même osé lancer un dard contre la fatale machine : irrités de sa témérité, les Dieux ennemis de Troie résolurent de l'en punir. Un jour que, sur le rivage de la mer, *Laocoon* couronné de laurier, sacrifiait à Neptune, deux énormes serpens sortis des flots s'élancent tout-à-coup sur lui et sur ses deux enfans, qui l'accompagnent à l'autel : en vain il lutte contre ces monstres ; ils l'enveloppent, se replient autour de son corps, enlacent ses membres, les serrent dans leurs nœuds, et les déchirent de leurs dents venimeuses : malgré les efforts qu'il fait pour se dégager, ce père infortuné, victime déplorable d'une injuste vengeance, tombe avec ses fils sur l'autel même du Dieu ; et tournant vers le ciel des regards douloureux, il expire dans les plus cruelles angoisses.

Tel est le pathétique sujet de cet admirable groupe, l'un des plus par-

faits ouvrages qu'ait produit le ciseau; chef-d'œuvre à-la-fois de composition, de dessin, de sentiment, et dont tout commentaire ne pourrait qu'affaiblir l'impression.

Il a été trouvé en 1506, sous le pontificat de Jules II à Rome, sur le mont Esquilin, dans les ruines du palais de *Titus*, contigu à ses thermes. Pline, qui en parle avec admiration, l'avait vu dans ce même endroit. C'est à cet écrivain que nous devons la connaissance des trois habiles sculpteurs rhodiens qui l'ont exécuté; ils s'appelaient *Agésandre*, *Polydore* et *Athénodore*. Agésandre était probablement le père des deux autres; ils florissaient au premier siècle de l'ère vulgaire. Le groupe est composé de cinq blocs si artistement réunis, que Pline l'a cru d'un seul. Le bras droit du père et deux bras des enfans manquent; sans doute un jour on les exécutera en marbre; mais provisoirement on les a suppléés par des bras moulés sur le groupe en plâtre, restauré par *Girardon*, qui se voit dans la Salle de l'Ecole de peinture.

109. DISCOBOLE *en repos*.

Nu et debout, ce jeune athlète tient dans sa main gauche le *disque*, et paraît mesurer de l'œil l'espace qu'il va lui faire parcourir. Le ruban qui lui ceint la tête est le bandeau dont on couron-

naît les athlètes vainqueurs. La tête antique est rapportée, mais lui convient parfaitement.

Cette statue, en marbre pentélique, est tirée du musée du Vatican, pour lequel Pie VI en fit l'acquisition. Elle avait été trouvée à 3 lieues de Rome sur la voie Appienne, lieu dit le *Colombaro*, où l'on croit que l'empereur Gallien eût une maison de plaisance. Elle doit sa rare conservation aux tenons qui avaient été réservés dans le marbre, et n'avaient point été abattus.

110. LE SOLEIL,

dit L'ALEXANDRE *du Capitole.*

L'art et la mythologie des Grecs ont souvent représenté le *Soleil* sous une forme et avec des attributs différens de ceux d'*Apollon :* Cete tête en est un exemple. Le Dieu du jour y est représenté avec une physionomie sereine et tranquille, telle que nous l'offrent plusieurs monumens antiques. Les boucles de sa flottante chevelure sont rassemblées par un bandeau, ou *strophium*, dans lequel on remarque sept trous qui ont servi à fixer autant de rayons de bronze doré dont il était autrefois couronné.

Ce buste en marbre pentélique est tiré du musée du Capitole, ou faute d'un examen attentif, on lui avait donné le nom d'*Alexandre*.

111. AMAZONE.

Suivant la fable, les amazones étaient des femmes guerrières qui s'étaient établies dans l'Asie mineure, sur les bords du Thermodon. Celle-ci, dont les traits et la taille répondent parfaitement aux habitudes viriles qu'on leur supposait, est vêtue d'une tunique très-fine qui, laissant à découvert le sein gauche, est retroussée sur les hanches. Elle est dans l'action de tendre un grand arc, dont elle tenait le bout supérieur de la main droite, et l'inférieur, de la main gauche; attitude très-propre à développer avec avantage les belles formes de l'héroïne. D'ailleurs elle est munie de toutes ses armes : à son flanc est suspendu le carquois, la *pelta lunata*, ou petit bouclier en forme de croissant, ainsi que la hache d'armes à deux tranchans, *bipennis*, se voient à ses côtés; son casque est posé près de son pied gauche, auquel on

observe la boucle et la courroie qui servaient à y attacher l'éperon.

Cette belle figure, en marbre de Paros, se voyait depuis deux siècles à la *Villa Mattei*, sur le mont *Cœlius* à Rome, lorsque Clément XIV la fit placer au musée du Vatican. Sur le plan horizontal de la plinthe on lit, TRANSLATA DE SCHOLA MEDICORUM; inscription qui nous apprend que cette statue, placée d'abord dans le portique bâti par Auguste pour les médecins, a été, du tems des empereurs, transportée ailleurs; mais comme on ignore le lieu où elle a été découverte, il est difficile de deviner celui où elle fut placée en second lieu.

112.

BACCHUS,
dit L'ARIADNE *du Capitole.*

Le Dieu des vendanges paraît ici dans l'âge de l'adolescence et avec ces traits composés de mollesse et de virilité qui le distinguent des autres dieux : son front est paré du diadême qu'il inventa ; ses cheveux, entrelacés de feuilles de lierre, sont relevés par un nœud derrière la tête, ou tombent en boucles autour du col ; leurs touffes sont disposées sur le front, de manière à donner l'idée

l'idée de deux cornes naissantes, attribut qui convient à ce Dieu, auquel la fable a quelquefois donné les formes d'un taureau.

Cette belle tête, en marbre pentélique, est tirée du musée du Capitole. Elle offre un des plus parfaits modèles de ce caractère idéal, de cette beauté semi-virile, réunissant les grâces particulières aux deux sexes, que les anciens attribuaient à Bacchus : c'est sans doute le mélange et l'indécision de ces traits qui a pu induire les antiquaires en erreur, et leur faire prendre cette tête pour celle d'*Ariadne*, ou de *Leucothée*.

113. DIEU MARIN,
dit L'Océan.

Cet herme colossal ornait autrefois l'une de ces maisons de plaisance que les Romains s'étaient plu à élever sur les côtes du golphe de Naples. Les peaux ou membranes de poisson qui en couvrent les joues, les sourcils et la poitrine ; les dauphins qui sortent de sa barbe ondulée ; les flots qui sont figurés sur les côtés de l'herme, tout concourt à y faire reconnaître l'un de ces Dieux dont la mytho-

logie grecque avait peuplé la mer. Les pampres dont elle est couronnée font allusion peut-être à la fertilité des côteaux qui bordent ce golfe délicieux, et les cornes, aux tremblemens de terre que les anciens attribuaient à la mer et à ses divinités. Le nom d'*Océan*, sous lequel cette tête est connue, pourrait aussi lui convenir, mais celui de *Dieu marin*, ou *Triton*, paraît préférable, l'Océan n'étant pas ordinairement représenté sous des formes aussi monstrueuses.

Cet herme, en marbre de Paros, a été découvert, il y a 30 ans, aux environs de Pozzuoli, dans le golfe de Naples. Le peintre anglais Hamilton en ayant fait l'acquisition, le céda à Clément XIV pour le musée du Vatican.

114. BACCHUS.

La main droite appuyée sur un tronc d'arbre, autour duquel serpente un cep de vigne, le jeune Dieu, couronné de pampres, tient une coupe dans sa main gauche.

Cette petite statue est en marbre pentélique; les bras et les jambes sont restaurés.

115. MINISTRE DE MITHRA,
connu sous le nom de Paris.

Ce jeune homme est coiffé d'un bonnet dont la pointe est recourbée ; il est vêtu d'une tunique à manches et à double retroussis, par-dessus laquelle est jetée une chlamyde agrafée sur l'épaule droite ; de larges pantalons, *Anaxyrides*, lui couvrent les cuisses et les jambes. Ce costume, que les artistes grecs ont donné aux nations qu'ils appelaient barbares, et qui est connu sous le nom de *Phrygien*, ou *Persan*, a pu faire croire que cette statue représentait *Paris* ; Cependant, si l'on considère qu'elle n'a pas été trouvée seule, mais accompagnée d'une autre absolument semblable, et que d'ailleurs son attitude est en tout conforme à celles que l'on voit sculptées dans les bas-reliefs relatifs au culte du Dieu *Mithra*, on conclura qu'elle représente plutôt *un des génies, ou ministres de ce Dieu persan*, dont l'office, dans ses mystères, était d'exprimer par leurs torches levées ou renversées, le jour ou

la nuit, la lumière ou les ténèbres. Ce qui a contribué à induire en erreur c'est que le sculpteur qui a restauré cette figure, au lieu de lui rendre sa torche et son action, lui a fait tenir une pomme pour en faire un *Páris*.

Cette jolie figure, en marbre pentélique, et remarquable par le goût et la belle exécution de ses draperies, est tirée du musée du Vatican. Elle a été trouvée en 1785, à cinq milles de Rome, hors de la porte *Portese*, avec une autre entièrement pareille, dans une grotte près du Tibre ; or, l'on sait que les mystères du Dieu *Mithra* se célébraient dans des antres ou grottes.

116. **JUPITER.**

Entre les monumens antiques qui nous présentent l'image du *Maître des hommes et des Dieux*, il n'en est aucun de plus *grandiose* ni de plus imposant que celui-ci. La sérénité, la douceur et la majesté empreintes à-la-fois dans tous les traits de cette sublime tête, rendent parfaitement l'idée renfermée dans l'épithète de *mansuetus*, que les anciens donnaient à Jupiter.

Ce buste, en marbre de *Luni*, est tiré du

musée du Vatican, où Pie VI l'avait placé. Il a été trouvé dans les ruines de la *Colonia Ocriculana*, aujourd'hui *Otricoli*, à 17 lieues de Rome sur la voie Flaminiene. Il appartenait peut-être à une statue colossale.

117. **MINERVE.**

La déesse est armée de son casque et de son égide. Les têtes de belier, sculptées sur le casque, font allusion, sans doute, à cette machine de guerre qui en a la forme et le nom. L'égide est repliée de manière à faire voir que cette armure n'était, dans son origine, qu'une peau de chèvre, ainsi que l'indique son nom grec.

Cette tête est en marbre pentélique; on croit qu'elle a été trouvée aux environs du mausolée d'Adrien. Ce qu'il y a de certain, c'est qu'elle était depuis long-tems au château Saint-Ange, lorsque Pie VI la fit transporter au Vatican.

118. **MÉLÉAGRE,**

Nu et n'ayant d'autre vêtement qu'une simple chlamyde, qui est attachée sur ses épaules et tourne autour de son bras gauche, *Méléagre*, fils d'OEnée, roi de Calydon, est ici représenté se reposant

après avoir tué le redoutable sanglier qui ravageait ses états; la hure de ce terrible animal est à son côté, et, près de lui, est assis son chien fidelle. La beauté de ce groupe, qui est regardé comme un des chefs-d'œuvres de la sculpture antique, est relevée par sa grande conservation; il n'y manque que la main gauche, qui s'appuyait sur une lance, dont l'extrémité est restée sur la plinthe.

Ce groupe est d'un marbre grec de couleur un peu cendrée, tel que celui que les anciens tiraient du mont Hymette. Quant à l'endroit où il a été trouvé, il y a deux traditions différentes : *Flaminio Vacca* prétend que c'est sur le mont Esquilin, près de la Basilique de *Caius* et *Lucius*, lieu connu par beaucoup d'autres découvertes; l'*Aldroandi*, au contraire, veut qu'il ait été trouvé hors de la porte *Portese*, dans une vigne voisine du Tibre. L'autorité de ce dernier paraîtrait préférable, ayant écrit à une époque plus rapprochée de la découverte. Quoi qu'il en soit, après avoir appartenu à *Fusconi*, médecin de Paul III, ce groupe a été long-tems au palais *Pighini*, près la place Farnèse à Rome, d'où Clément XIV l'a fait transporter au musée du Vatican.

119. ## ESCULAPE.

Le fils d'Apollon, le Dieu de la médecine, est ici caractérisé par une espèce de turban formé d'une petite bande d'étoffe, *théristrion*, qui est roulée autour de sa tête, coiffure singulière qui se voit dans plusieurs images antiques de ce Dieu, et dans quelques portraits d'anciens médecins. On peut encore observer, dans cette tête, que les traits, la barbe et la chevelure d'Esculape, quoique ressemblans à ceux de Jupiter, sont cependant bien éloignés de cette majesté imposante qui distingue le plus puissant des Dieux.

Ce buste est exécuté en marbre pentélique.

120. ## DISCOBOLE,

d'après celui de Myron.

Le corps penché en avant et le bras droit tendu en arrière, le jeune athlète est dans l'action de lancer le *disque*, moment très-difficile à saisir, et qui est rendu ici avec beaucoup d'art. Les descrip-

tions exactes que les auteurs anciens nous ont laissées du célèbre *Discobole*, ou *joueur de disque*, exécuté en bronze par *Myron*, prouvent que cette statue, ainsi que les autres répétitions qu'on en voit en divers lieux, en est une copie antique. Au tronc, qui supporte la statue, on peut observer le *strigille* (*strigilis*), instrument dont les anciens fesaient usage dans leurs bains, pour se racler le corps, et en faire tomber la crasse et la sueur. Les athlètes, qui s'exerçaient nus et enduits de parfums et d'huiles, l'employaient aussi ordinairement. C'est pourquoi, dans les peintures et les pierres gravées antiques, on voit souvent les vases de parfums des athlètes, avec leur *strigille*.

Cette statue est tirée du musée du Vatican, où Pie VI l'avait placée. Elle a été trouvée, il y a peu d'années, dans la *villa Adriana*, à *Tivoli*. Le sculpteur qui l'a restaurée, d'après les autres copies antiques qui en existent, s'est permis de graver sur le tronc qui la soutient, le nom de *Myron* en caractères grecs.

SALLE DE L'APOLLON.

Nota. *Cette Salle est ornée de quatre colonnes de granit rouge oriental de la plus belle qualité ; elles portent chacune 4 mètres et 1 décimètre de haut, sur 43 centimètres de diamètre : celles qui décorent la niche de l'Apollon, sont tirées de l'église qui renfermait le tombeau de Charlemagne, à Aix-la-Chapelle Le pavé est à grands compartimens exécutés en marbres rares et précieux.*

125. **MERCURE.**
dit l'Antinous *du Belvédère.*

Depuis long-tems les antiquaires s'étaient aperçu que la tête de cette figure ne ressemblait nullement aux têtes bien avérées d'*Antinoüs* ; mais ils étaient partagés sur le nouveau nom à lui donner ; les uns y voyaient *Thésée*, d'autres, *Hercule imberbe* ; le plus grand nombre voulait que ce fût un *Méléagre*, opinion qui n'était ce-

pendant fondée que sur un léger rapport de l'attitude de cette figure avec celle de la célèbre statue de ce héros. Aujourd'hui, un examen plus attentif a convaincu qu'elle représente *Mercure* : on y reconnaît ce Dieu à ses cheveux courts et naturellement frisés, à la douceur de ses traits, à cette légère inclinaison de tête qu'il semble pencher pour écouter les vœux qui lui sont adressés, à la vigoureuse complexion de ses membres, qui indique l'inventeur de la gymnastique ; enfin, à ce manteau dont il a le bras enveloppé, symbole de la célérité qu'il met à exécuter les ordres des Dieux. On n'aperçoit pas, à la vérité, les attributs les plus connus de Mercure, tels que le petase, le caducée, la bourse et les talons ailés ; mais ces attributs ne sont pas tellement essentiels, qu'on ne trouve plusieurs statues de ce Dieu, qui en sont privées en tout ou en partie ; et d'ailleurs, les mains, qui manquent, en portaient sans doute quelques-uns, comme le caducée, qui était dans

la main gauche, et la bourse dans la main droite : enfin, pour changer cette conjecture en démonstration, il suffira d'observer que l'on a vu long-tems, dans la galerie du palais *Farnèse*, une statue antique absolument semblable à ce prétendu *Antinoüs*, qui avait les talons ailés et le caducée à la main, attributs dont la majeure partie était indubitablement antique.

Cette statue, l'une des plus parfaites qui nous soient restées de l'antiquité, est en marbre de Paros de la plus belle qualité. Elle a été trouvée à Rome, sur le mont Esquilin, près des thermes de *Titus*, sous le pontificat de Paul III, qui la jugea digne d'être placée au *belvédère* du Vatican, près de l'Apollon et du Laocoon. L'harmonie qui règne entre toutes les parties de cette belle figure est telle, que le célèbre Poussin a cru devoir y puiser, préférablement à toute autre, *les proportions de la figure humaine.* Le tronc de palmier auquel la statue est appuyée, fait allusion à l'usage des feuilles de palmier que le Mercure égyptien introduisit le premier, pour l'écriture.

126. **LE TRONE DE SATURNE.**

Sur un fond d'architecture composite, et au centre du bas-relief,

s'élève une espèce de trône couvert en partie d'un voile ou draperie; sur le marchepied, *suppedaneum*, est posé le globe céleste, parsemé d'étoiles et entouré du Zodiaque, emblême du tems, dont *Saturne* est le Dieu : à gauche, deux génies ailés portent sa faucille, ou épée recourbée, dite *harpè*, et du côté opposé, deux autres génies semblent se disputer le sceptre du Dieu, dont les traces s'observent en deux endroits.

Ce bas-relief en marbre pentélique est tiré de la salle des antiques du Louvre où il était depuis long-tems. Il existe en Italie plusieurs bas-reliefs du même style, des mêmes dimensions, et qui présentent des sujets analogues à celui ci. Deux sont placés dans le chœur de l'église de *San Vitale*, à Ravenne, et représentent le *Trône de Neptune*. Un autre se voit à Venise, dans l'église *della Madona de' miracoli*: Enfin à Rome, dans *la villa Ludovisi*, on observe le fragment d'un quatrième bas-relief représentant le *trône d'Apollon*.

127. APOLLON SAUROCTONE.

Il est couronné de laurier et absolument nu; son attitude et sa

SALLE DE L'APOLLON. 61

pose sont les mêmes que celles du jeune Apollon, connu sous le nom de *Sauroctone* ou *tuant un lézard*; avec cette différence, néanmoins, que, lors de la restauration, l'artiste a donné à celui ci une lyre.

Cette petite figure est exécutée en marbre grec, dit *Grechetto*.

128. MERCURE.

Le Dieu a la tête ailée, le caducée à la main, et la tortue sous le pied gauche; le petit pilastre, orné d'arabesques, sur lequel il s'appuie, est du genre de ceux qui soutenaient les grilles ou barrières des Xystes et des Gymnases, aux exercices desquels Mercure présidait.

Cette petite figure, remarquable par la réunion qu'elle présente de ces divers attributs, est en marbre de *Luni*.

129. VENUS DE TROADE.

Nue et sortant du bain, la Déesse tient, de la main gauche, le linge qui va servir à l'essuyer; et de la droite, elle se couvre le

sein. Cette attitude est la même que celle de la Vénus exécutée par *Ménophante*, et qu'il avait lui-même imitée d'une autre Vénus plus ancienne, qui se voyait dans la ville de *Troade*, rebâtie par Alexandre. Cette Vénus de Troade ressemblait beaucoup à la Vénus de Gnide, par Praxitèles; la seule différence qu'on y remarque est que, dans celle de Gnide, l'extrémité du linge retombe sur un vase, tandis que, dans celle de Troade et dans celle-ci, il retombe sur un coffret, dit *Pyxis*, qui servait à renfermer les objets nécessaires à la toilette.

Cette statue, en marbre grec, est tirée de la galerie de Versailles. Le seul bras droit est moderne.

130. MARS.

Le Dieu de la guerre, caractérisé par son casque et son bouclier, est ici figuré d'un âge mûr et avec de la barbe, tel que nous l'offrent les médailles des Brutiens et les monnaies d'or de la République romaine. Souvent de pa-

reilles têtes de Mars, couvertes d'un casque, ont été prises mal-à-propos pour celles de *Pyrrhus*.

Cette petite figure est exécutée en marbre de *Luni*.

131. APOLLINE, *ou jeune* APOLLON.

Le Dieu est nu, et tient sa lyre dans la main gauche.

Le torse de cette petite figure en marbre de Paros, est de très-bon style.

132. URANIE.

Le nom d'*Uranie*, donné jusqu'ici à cette statue, n'est guères fondé que sur la couronne étoilée qu'elle porte en tête, et sur le volume qu'elle tient de la main droite, additions qui ont été faites par *Girardon* lorsqu'il restaura cette figure. Sa pose, et le mouvement qu'elle fait en relevant de la main gauche le pan de sa tunique, pourraient faire conjecturer qu'elle représente l'*Espérance*, que les anciens ont constamment figurée dans cette attitude.

Cette statue est tirée de la galerie de

Versailles, la tête et les bras sont restaurés par *Girardon*. Le bras gauche était bien indiqué par les plis de la draperie qui est traitée avec beaucoup de goût.

133. APOLLON DELPHIQUE.

Le Dieu est appuyé sur le trépied sacré d'où sortaient ses oracles ; de la main gauche il tient une branche de laurier, qui a été restituée d'après les médailles grecques, où l'on voit souvent la figure d'*Apollon delphique*.

Cette petite figure, en marbre grec dur et d'une belle conservation, a été tirée du château d'Ecouen, près de Paris.

134. TRÉPIED D'APOLLON.

Trois pilastres sculptés en arabesques et terminés par des griffes de lion, supportent la coupe, ou *cortina*, qui est ornée de masques et de gaudrons ; sur l'orle, ou bord de cette cortine, on remarque un feston de laurier, et la gorge qui est au-dessous offre des grifons ailés, animal fabuleux consacré à Apollon, entremêlés de dauphins, qui font allusion au surnom de

SALLE DE L'APOLLON 65

Delphinius, donné quelquefois à ce Dieu. Au centre et entre les supports, sont sculptés des lyres, un carquois suspendu à son baudrier, enfin un serpent, tous attributs connus d'Apollon.

Ce rare morceau, en marbre pentélique, est tiré du musée du Vatican, où Pie VI l'avait placé; il a été trouvé en 1775, dans les fouilles faites par le peintre Hamilton, dans les ruines de l'ancienne ville d'Ostie.

135. ANTINOUS.

Le jeune favori d'Adrien, est ici figuré debout et dans la même attitude que l'*Antinoüs du Capitole*, qui est exposé dans la salle des Romains, sous le n.° 97.

136. ISIS SALUTAIRE.

Debout, et vêtue d'une tunique sans manches, à plis réguliers, par-dessus laquelle est un ample manteau, la Déesse présente, dans une coupe, la nourriture au mystérieux serpent, emblème de la santé : un brasselet orne la partie supérieure de son bras gauche, et sa coiffure est remarquable par un

frontal, sur lequel sont sculptés deux serpens, séparés par un petit masque vu de face, attributs connus d'*Isis*. Le masque signifie la lune qui, en Egypte, était adorée sous le nom de cette Déesse.

Cette figure, en marbre de Paros, est tirée du musée du Vatican, où elle avait été placée sous le pontificat de Pie VI. Sa tête, en marbre pentélique, a été rapportée et appartenait sans doute à quelque statue grecque de la Déesse de l'Egypte. Les bras ont été en partie restaurés.

137. MINERVE,
d'ancien style grec.

Cette Minerve, qui est exécutée dans cet ancien style grec, improprement appelé *Etrusque*, est remarquable sur-tout par la forme de son *égide*, qui est beaucoup plus ample qu'à l'ordinaire, et couvre non seulement les épaules, mais encore la majeure partie du dos. Quoique recouverte d'écailles, on voit que cette égide conserve la souplesse de la peau de chèvre dont elle a tiré son nom.

Cette petite figure, en marbre penté-

lique, se voyait au palais ducal de Modène d'où elle a été tirée ; la tête antique a été rapportée, mais elle est du même style que la statue.

138. MINERVE
avec le géant PALLAS.

Les attributs qui accompagnent cette petite figure de *Minerve*, sont dignes d'observation, parce qu'ils se rencontrent rarement dans les monumens antiques. D'un côté on voit à ses pieds le serpent, gardien invisible du Temple de Minerve à Athènes, et symbole du roi *Erichton*. De l'autre côté la Déesse appuie son bouclier sur une figure représentant un monstre ailé, dont les jambes se terminent en serpens, et qui paraît tenir encore en main un tronc d'arbre comme pour résister aux Dieux : cette figure pourrait être *Encelade* ou le géant *Pallas*, tous les deux vaincus et terrassés par Minerve.

Cette petite figure, qui est de bon style et bien conservée, est exécutée en marbre de *Luni*.

139. MARS VAINQUEUR.

L'analogie qui existe entre cette statue et plusieurs autres pareilles qui se voient à Rome, ne permet pas d'hésiter à y reconnaître le *Dieu Mars* dans la force de l'âge, et dans une attitude guerrière. A la vérité, dans les statues dont nous parlons, les attributs du Dieu sont moins équivoques ; elles portent ordinairement un baudrier, passé en sautoir sur l'épaule, dans la main gauche un globe surmonté d'une petite victoire, et dans la droite une épée : mais cette différence ne doit s'attribuer qu'à l'artiste moderne qui, en restaurant les bras de notre statue, lui a fait tenir un sceptre et un globe, dans la persuasion où il était qu'elle représentait un *empereur romain.*

Cette statue est exécutée en marbre pentélique.

140. MELPOMÈNE.

Sa tunique serrée au-dessus des hanches par une large ceinture,

suffisait pour faire reconnaître dans cette statue la Muse tragique : le masque et le poignard, qui ont été ajoutés lors de la restauration, achèvent de la caractériser pour *Melpomène*.

Cette petite figure, en marbre de Paros, a été trouvée dans l'*Attique*.

141. JUNON.

La reine des Dieux, la femme de Jupiter, *Junon* est représentée dans cette petite figure, dont les draperies sont traitées avec beaucoup de goût.

Elle est exécutée en marbre pentélique; les bras ont été restaurés.

142. VÉNUS *sortant du Bain, dite la* VÉNUS *du Capitole*.

La mère des Jeux et des Amours, la Déesse de la beauté, *Vénus*, vient de sortir du bain; aucun vêtement, aucun voile ne dérobe la vue de ses agréables formes. Ses cheveux élégamment noués sur le sommet du front, retombent en tresses derrière le col. Elle tourne légère-

ment la tête sur la gauche comme pour sourire aux Grâces qui s'apprêtent à la parer. A ses pieds est un vase de parfums debout et recouvert, en partie, d'un linge ou voile qui est bordé de franges. Le mérite de cette excellente statue est encore augmenté par la beauté et la transparence du marbre de Paros, dans lequel elle est exécutée, ainsi que par sa parfaite conservation, n'ayant de moderne que deux doigts et l'extrémité du nez.

Elle a été trouvée vers le milieu du siècle, à Rome, près de *San Vitale*, lieu où était autrefois la vallée de *Quirinus*, située entre le mont Quirinal et le Viminal. Benoît XIV l'acheta de la famille des *Stati*, et la fit placer au Capitole.

143. SACRIFICE,
appelé SUOVETAURILIA.

Les *Suovetaurilia* étaient des sacrifices solennels qui se faisaient à Rome, lorsque le dénombrement du peuple était terminé, ou dans d'autres occasions, et dans lesquels on immolait un porc, *sus*, une brebis, *ovis*, et un taureau, *taurus*; trois

mots dont paraît avoir été formé celui de *Suovetaurilia*. Ce beau bas-relief nous présente une cérémonie de ce genre.

Les deux *lauriers* qu'on aperçoit dans le fond à droite, sont ceux qui étaient plantés devant le palais d'Auguste, et les deux *autels* ornés de festons, étaient probablement dédiés, l'un aux Dieux lares et l'autre au Génie de ce prince, les bas-reliefs antiques nous offrant presque toujours ces deux lauriers réunis aux images des Dieux lares et à celles du génie d'Auguste. Devant ces autels, le *sacrificateur* debout, la tête voilée, accomplit les rites sacrés, en commençant par la libation. Près de lui sont deux *ministres*, ou *camilli*, portant l'un, la cassolette aux parfums, *acerra*, et l'autre le vase des libations, *præfericulum*; derrière sont les *licteurs* des pontifes avec leurs verges. Viennent ensuite les *victimaires* couronnés de lauriers, conduisant les victimes, ou s'apprêtant à les frapper : ces victimes sont un *porc*, un *belier* et un *taureau* qui a le front

et le dos ornés des bandelettes sacrées. Enfin sur le second plan on voit quelques *assistans* à la cérémonie.

Ce beau bas-relief, en marbre pentélique, est tiré de la bibliothèque de Saint Marc à Venise, dont il décorait le vestibule. En 1553 il a été gravé par *Antonio Lafreri*, et à cette époque il paraît qu'il se voyait à Rome au palais de S. Marc, d'où sans doute il aura été transporté à Venise.

144. DEUX SPHINX
de granit rouge oriental.

Les Sphinx étaient des figures symboliques, composées d'une tête de femme et du corps d'un lion, que les Egyptiens employaient comme hiéroglyphes et dont ils ornaient ordinairement l'entrée des temples des palais, etc. Ceux-ci, remarquables par la beauté de la matière et leur parfaite conservation, sont de style et de travail égyptien, tel qu'il régnait en Egypte au tems que les Grecs ou les Romains en firent la conquête.

Ces deux Sphinx sont tirés du musée
du

au Vatican, où ils se voyaient dès longtems.

Le perron de l'Apollon, sur les marches duquel ils sont placés, est pavé des marbres les plus précieux, et dans le centre on a placé *cinq carreaux de mosaïque antique*, qui représentent des animaux dans des chars tirés par des oiseaux, et autres ornemens.

145. APOLLON PYTHIEN,
dit L'APOLLON *du Belvédère.*

Le fils de Latone, dans sa course rapide, vient d'atteindre le serpent Python, déjà le trait mortel est décoché. Son arc redoutable est dans sa main gauche, il n'y a qu'un instant que la droite l'a quitté ; tous ses membres conservent encore le mouvement qu'il vient de leur imprimer. L'indignation siége sur ses lèvres ; mais dans son regard est l'assurance de la victoire, et la satisfaction d'avoir délivré Delphes du monstre qui la désolait. Sa chevelure, légérement bouclée, flotte en longs anneaux autour de son col, ou se relève avec grâce sur le sommet de sa

tête, qui est ceinte du *strophium*, ou bandeau caractéristique des rois et des Dieux : un baudrier suspend son carquois sur l'épaule droite ; ses pieds sont chaussés de riches sandales. Sa chlamyde attachée sur l'épaule, et retroussée seulement sur le bras gauche, est rejetée en arrière, comme pour mieux laisser voir la majesté de ses formes divines. Une éternelle jeunesse est répandue sur tout ce beau corps, mélange sublime de noblesse et d'agilité de vigueur et d'élégance, et qui tient un heureux milieu entre les formes délicates de *Bacchus*, et celles plus fermes et plus prononcées de *Mercure*.

Apollon vainqueur du serpent Python, est une fable ingénieuse, par laquelle les anciens ont exprimé l'influence bienfaisante du soleil, qui rend l'air plus salubre en le purgeant des exhalaisons infectes de la terre dont ce venimeux reptile est l'emblême. Tout, dans cette figure, jusqu'au tronc d'arbre introduit pour la soutenir, pré-

sente quelqu'intéressante allusion ; ce tronc est celui de l'antique olivier de Délos qui avait vu naître le Dieu sous son ombre; il est paré de ses fruits ; et le serpent qui rampe autour, est le symbole de la vie et de la santé dont Apollon était le Dieu.

Cette statue, la plus sublime de celles que le tems nous ait conservées, a été trouvée, vers la fin du quinzième siècle, à *Capo d'Anzo*, à douze lieues de Rome, sur le rivage de la mer, dans les ruines de l'antique *Antium*, cité célèbre et par son temple de la Fortune, et par les maisons de plaisance que les empereurs y avaient élevées à l'envi, et embellies des plus rares chefs-d'œuvres de l'art. Jules II n'étant encore que cardinal, fit l'acquisition de cette statue, et la fit placer d'abord dans le palais qu'il habitait près l'église de *Santi-Apostoli*; mais bientôt après étant parvenu au pontificat, il la fit transporter au *Belvédère* du Vatican, où, depuis trois siècles, elle faisait l'admiration de l'Univers, lorsqu'un héros, guidé par la victoire, est venu l'en tirer, pour la conduire et la fixer à jamais sur les rives de la Seine.

C'est une question parmi les antiquaires et les naturalistes de savoir précisément de quelle carrière a été tiré le marbre de l'Apollon. Les marbriers de Rome qui,

par état, ont une grande connaissance des marbres anciens, l'ont toujours jugé un *marbre grec antique*, quoique d'une qualité différente des espèces les plus connues. Au contraire, le peintre *Mengz* a écrit que cette statue est de marbre de *Luni* ou de *Carrare*, dont les carrières étaient connues et exploitées dès le tems de Jules César. Un savant minéralogiste, (le cit. *Dolomieu*), est du même avis, et il prétend avoir trouvé, dans une des anciennes carrières de *Luni*, des fragmens de marbre qui ressemblent à celui de l'Apollon. Malgré ces autorités, on peut regarder encore la chose comme très douteuse, les anciens écrivains nous apprenant qu'il y avait, dans la Grèce asiatique, dans la Syrie et ailleurs, des marbres statuaires de la plus belle qualité, dont les carrières, inconnues aujourd'hui, peuvent avoir fourni le marbre de l'Apollon. Au reste, la beauté des statues d'*Antinoüs*, et la perfection des ouvrages de sculpture exécutés de son tems, démontrent évidemment qu'au moins jusqu'à l'époque d'*Adrien*, l'école grecque a fourni des artistes dignes d'être comparés aux plus habiles statuaires des tems anciens. Pline avait la même opinion des artistes de son siècle.

On ignore entièrement le nom de l'auteur de cet inimitable chef-d'œuvre. L'avant-bras droit et la main gauche, qui manquaient, ont été restaurés par *Giovanni Angelo da Montorsoli*, sculpteur, élève de Michel-Ange.

SALLE DE L'APOLLON.

Le 16 brumaire an 9, le premier Consul *Bonaparte*, accompagné du consul *Lebrun*, et du conseiller d'état *Benezech*, a fait l'inauguration de *l'Apollon*; et à cette occasion il a placé entre la plinthe de la statue et son piédestal, l'inscription suivante, gravée sur une table de bronze, qui lui a été présentée par l'administrateur et par le citoyen *Vien*, au nom des Artistes.

La statue d'Apollon, qui s'élève sur ce piédestal, trouvée à Antium sur la fin du XVe siècle, placée au Vatican par Jules II, au commencement du XVIe, conquise l'an V de la République par l'armée d'Italie, sous les ordres du général Bonaparte, a été fixée ici le 21 Germinal an VIII, première année de son consulat.

Au revers est cette autre inscription.

Bonaparte, I.er *Consul.*
Cambacerès, II.e *Consul.*
Lebrun, III.e *Consul.*
Lucien Bonaparte, Ministre de l'intérieur.

146. VÉNUS *d'Arles*.

Cette Vénus, ainsi nommée, parce qu'elle a été trouvée dans la ville d'*Arles* en Provence, est nue jusqu'à mi-corps, et drapée de la ceinture en bas. Sa tête, qui est un modèle de grâce et de beauté,

est ceinte d'une bandelette dont les extrémités retombent avec élégance sur ses épaules. Elle semble attachée à considérer ce qu'elle tient de la main gauche ; *Girardon*, qui en a restauré les bras, a placé dans cette main un miroir, et dans la droite la fatale pomme, signe de son triomphe sur ses rivales ; mais il est plus probable que c'est le casque de Mars ou d'Enée qu'elle devrait tenir de la main gauche, et s'appuyer de la main droite sur une pique, ainsi qu'elle est figurée dans les médailles ; et alors la statue représenterait *Vénus victorieuse*, qui était la devise de César. La ville d'Arles, *municipium Arelatense*, étant une colonie romaine, il est naturel de croire qu'on y honorait, d'un culte particulier, cette Déesse, qui était regardée comme l'origine du peuple romain et de la famille d'Auguste.

Cette statue, trouvée à *Arles* en 1651, faisait l'un des principaux ornemens de la galerie de Versailles, d'où elle a été tirée. Elle est en marbre grec dur, d'une

couleur un peu cendrée; espèce de marbre statuaire que les anciens, suivant toute apparence, tiraient du mont Hymette, près d'Athènes. Cette figure a été gravée par Mellan, en 1669.

147. CÉRÉMONIE FUNÈBRE,
dite CONCLAMATION.

La *Conclamation*, chez les romains, était une cérémonie qui se pratiquait aux funérailles, et qui consistait à appeler plusieurs fois, à haute voix, le mort par son nom, pour s'assurer s'il était véritablement mort; ce bas-relief nous offre une cérémonie de cette espèce.

Au centre on voit une jeune personne qui vient d'expirer, étendue sur son lit. Deux *joueurs d'instrumens*, placés au chevet, essayent vainement de la rappeler à la vie, en sonnant du cor et de la trompette. Au pied du lit deux *libitinaires* s'apprêtent à laver le corps, et pour cet effet font chauffer de l'eau sur un trépied, tandis qu'un troisième porte la cassolette, qui renferme les parfums nécessaires pour l'embaumer. Sur le devant, et

près du lit mortuaire, est une femme assise et plongée dans l'affliction, ainsi qu'un jeune enfant, qui est debout devant elle : deux autres jeunes femmes, placées derrière sa chaise, partagent sa douleur ; enfin le Génie, symbolique de la mort ou le *sommeil éternel*, indique, par son flambeau renversé, que la vie de celle que l'on pleure est éteinte pour jamais.

Ce bas-relief, en marbre de *Luni* ou de Carrare, est tiré de la Salle des antiques du Louvre, où il se conservait, peut-être depuis François Ier. C'est là que l'ont vu *Maffei* et dom *Martin*, qui en ont publié le dessin et l'explication sans trop s'être assurés de son authenticité, qui est très-douteuse : en effet, si l'on considère la forme moderne des meubles, les bandeaux dont, contre l'usage, la tête des joueurs d'instrumens est ceinte, et divers autres détails qui décèlent l'ignorance des usages antiques, on sera porté à regarder cet ouvrage comme une imitation de l'antique, exécutée au commencement du seizième siècle.

148. BACCHUS INDIEN,
dit SARDANAPALE.

Le nom de *Sardanapale*, ΣΑΡΔΑΝΑΠΑΛΛΟΣ, que l'on voit

gravé sur le bord du manteau de cette statue, n'est point, ainsi que l'ont pensé quelques antiquaires, le nom du personnage représenté; il ne signifie pas qu'elle nous offre le portrait de *Sardanapale*, ce roi d'Assyrie, célèbre par sa vie molle et efféminée ; ce mot n'est qu'une épithète que les anciens employaient pour désigner une personne adonnée à la molesse et à la volupté, caractère qu'ils ont personnifié par le *Bacchus indien*, ou *barbu*.

C'est donc l'image du Dieu conquérant des Indes et de l'Orient, de *Bacchus indien*, que l'on doit reconnaître dans cette statue, assertion appuyée par la comparaison d'un grand nombre de marbres, de pierres gravées, de peintures et autres ouvrages de l'art des anciens, qui nous offrent la même figure avec des attributs et des symboles qui le caractérisent évidemment pour *Bacchus*.

Il est ici représenté debout, revêtu d'une tunique à larges manches, par-dessus laquelle est jeté

un ample manteau qui l'enveloppe entièrement et ne laisse de découvert que le bras droit qui, probablement s'appuyait autrefois sur un thyrse. Sa longue chevelure, retroussée derrière la tête, par une bandelette, à la manière des femmes, retombe ensuite sur ses épaules, et vient se marier à la longue barbe qui couvre sa poitrine : ses pieds sont chaussés de sandales en forme de filet, et de forme singulière ; en un mot toute sa parure se ressent de la recherche asiatique.

Cette statue, en marbre pentélique, a été trouvée, il y a 40 ans, près de *Monte Porzio*, village à six lieues de Rome, où l'on croit que l'empereur *Lucius Verus* avait une maison de plaisance. Quatre belles caryatides l'accompagnaient et soutenaient la voûte de la niche où elle était placée. Les caryatides ont été transportées à la *villa Albani*, et le Bacchus au musée du Vatican, d'où il a été tiré.

149. HERCULE ET TELEPHE,
dit l'Hercule commode.

Couvert de la dépouille du lion de Némée, Hercule s'appuye de

la main droite sur sa massue et de sa gauche tient son fils Telephe, qu'il avait eu d'Augé, fille du roi d'Arcadie. Sa tête, qui est du plus beau caractère, est ceinte d'un bandeau roulé, espèce de couronne dont quelquefois on parait la tête des vainqueurs aux exercices de la Gymnastique.

Ce beau groupe est tiré du *Belvédère* du Vatican où il était déjà dès le tems de Jules II. on croit qu'il a été découvert à *Campo di Fiore* près du théâtre de Pompée. Le nom d'*Hercule Commode*, donné vulgairement à cette statue, n'a d'autre fondement qu'une prétendue ressemblance de sa tête avec les portraits de l'empereur *Commode*.

150. APOLLON LYCIEN.

Apollon avait en Lycie un temple célèbre, dont la statue, au rapport des anciens, avait le bras levé et ployé sur sa tête; ici le Dieu est figuré dans la même attitude, et son bras gauche, dont la main devait tenir un arc, s'appuye sur un tronc de laurier, autour duquel rampe un serpent, animal qui accompagne souvent les ima-

ges d'Apollon, ou comme symbole de sa victoire sur Python, ou comme emblême de la santé et de la médecine, dont l'invention lui était attribuée, ainsi qu'à son fils Esculape.

Cette statue, en marbre grec dur, est tirée des jardins de Versailles, où elle était placée près du bosquet de *la Colonnade*. Communément on lui donnait le nom de *Bacchus*, à cause de la ressemblance de son attitude avec celle du Bacchus du N°. 152.

151. ANTINOUS, *égyptien.*

Antinoüs, jeune favori d'Adrien, s'étant jetté dans le Nil, et ayant volontairement sacrifié sa vie pour prolonger celle de son maître ; Adrien, touché d'un si rare dévouement, voulut en éterniser la mémoire, en lui élevant des statues et des temples, et en bâtissant, en son honneur, la ville d'*Antinopolis*. Cette statue, l'un des nombreux monumens de la reconnaissance de ce prince, représente *Antinoüs en divinité égyptienne*. Il est debout, dans l'attitude ordi-

naire des Dieux égyptiens, et nu, à l'exception de la tête et de la ceinture, qui sont couvertes d'une espèce de draperie ornée de plis ou cannelures parallèles, faites peut-être pour imiter les étoffes rayées de noir et de blanc, dont les habits sacrés étaient formés.

Cette statue étant en marbre blanc, contre l'usage des Egyptiens, qui exécutaient toujours celles de leurs divinités en marbre de couleur, on pourrait conjecturer qu'on a voulu y représenter *Antinoüs, sous la forme d'Orus*, le seul dont ils faisaient les images en marbre blanc, comme étant le Dieu de la lumière. Au surplus, quoique dans la composition et l'attitude de cette figure, on ait cherché à imiter la manière des anciens ouvrages de l'art égyptien, la beauté des formes et la belle exécution des détails indiqueraient assez qu'elle n'en est qu'une imitation de style grec, lors même que le portrait bien connu d'*Antinoüs*

ne servirait pas à en constater l'époque précise.

Cette belle figure, en marbre pentélique, est tirée du musée du Capitole. Elle a été découverte en 1738 à *Tivoli*, dans la *villa Adriana*.

152. BACCHUS *en repos.*

Le Dieu joyeux des vendanges, *Bacchus*, paraît ici debout et sans vêtement, à l'exception d'une *nébris*, ou peau de chevreuil, qui descend en écharpe de son épaule gauche. Son front, ceint du diadême dont il fut l'inventeur, est couronné de lierre : ses cheveux tombent en boucles sur sa poitrine ; il appuie le bras gauche sur un tronc d'orme, autour duquel serpente une vigne, dont il saisit une grappe ; et son bras droit est nonchalamment ployé sur sa tête, attitude consacrée par les anciens pour exprimer la mollesse et le repos. L'ensemble de ses formes arrondies, mais vigoureuses, caractérise parfaitement un Dieu qui était à-la-fois voluptueux et guerrier.

Cette statue, en marbre pentélique, et

aussi précieuse par l'excellence du travail que par sa conservation, est tirée de la galerie de Versailles. Elle a été gravée par *Mellan*.

153. SÉRAPIS.

Chez les égyptiens d'Alexandrie, le Dieu *Sérapis* avait beaucoup de rapport avec le Jupiter, le Pluton et le Soleil des grecs. Ce beau buste nous le présente, avec les traits majestueux de *Jupiter*, les cheveux rabattus sur le front, tels qu'ils les donnaient à *Pluton*, et les rayons, attributs caractéristiques du *Soleil*. Ces rayons, en bronze doré, sont modernes; mais les trous dans lesquels ils ont été insérés sont antiques, et avaient été pratiqués, à cet effet, dans le diadême qui ceint la tête. La tunique dont il est vêtu, et le *modius* ou boisseau qu'il porte en tête, se voient aussi dans les autres images de Sérapis.

Ce buste colossal est tiré du musée du Vatican. Il a été trouvé à trois lieues de Rome, sur la voie Appienne, lieu dit le *Colombaro*, et dans la même fouille que le *Discobole*, placé dans la salle du Laocoon. N°. 109.

154. MERCURE.

La pose et l'attitude de ce Mercure ayant un rapport sensible avec celui du Vatican, N.° 125, on peut en consulter l'explication. On observera seulement que celui-ci offre quelques attributs de plus, comme les *ailes* qu'il a sur la tête, et qui étaient indiquées par deux trous, dans lesquels les anciennes étaient insérées, et le *caducée*, dont portion est antique.

Cette statue est exécutée en marbre pentélique.

155. JUNON,
dite LA JUNON *du Capitole.*

Debout et dans une attitude imposante, cette figure est enveloppée d'un manteau jeté avec grâce, et traité, ainsi que le reste de la draperie, de la manière la plus large et la plus pittoresque. A son air noble et majestueux, ainsi qu'à sa posture, la plupart des Antiquaires ont imaginé qu'elle devait représenter *Junon*, l'épouse de Jupiter et

la reine des Dieux : cependant, la tête, quoiqu'antique, n'étant pas celle de la statue, et les bras étant restaurés, il n'y avait pas assez de données pour la caractériser avec précision. Peut-être pourrait-on, avec plus de fondement, y reconnaître *Melpomène*, que les anciens ont souvent représentée dans une attitude imposante, et dont on connaît des images certaines, qui ont beaucoup de ressemblance avec celle ci. L'épaisseur de la semelle des sandales, qui rappelle l'idée du *cothurne tragique*, vient à l'appui de cette opinion.

Cette statue, en marbre de Paros, est tirée du musée du Capitole ; elle était autrefois dans les jardins du palais *Cesi* près du Vatican, où elle passait pour une *Amazone*.

156. BACCHUS.

Le voluptueux fils de Jupiter et de Semelé, *Bacchus*, debout et absolument nu, s'appuie négligemment, du bras gauche, sur un tronc d'orme auquel se marie un cep de vigne. De la main droite il tenait autrefois un thyrse, et de la gauche

une coupe, ainsi que l'indiquent nombre de monumens antiques. Sa tête, parfaitement conservée, est couronnée de feuilles de lierre, entremêlées de corymbes, et ceinte du bandeau bachique; ses beaux cheveux descendent en longs anneaux sur sa poitrine. La douceur de son regard, la noblesse et la grâce de ses traits, ses formes délicates et arrondies, tout, dans cette figure, concourt à exprimer cette molle et voluptueuse langueur dont les anciens avaient fait le caractère distinctif de Bacchus.

Cette statue, l'une des plus belles que l'on connaisse de *Bacchus*, est exécutée en marbre grec connu à Rome sous le nom de *Greco duro*.

157. **LES DANSEUSES.**

Ce bas relief, qui représente cinq jeunes filles se tenant par la main, et dansant autour d'un temple, est moulé sur l'antique qui se conserve à Rome, dans le casin de la *villa Borghese*.

SALLE DES MUSES.

NOTA. *Le grand nombre de statues antiques représentant les* Muses, *qui se voyent éparses en Italie, et même hors de son sein, prouve en quel honneur leur culte a toujours été chez les anciens, qui en ont répété les images à l'infini. Depuis la renaissance des arts les amateurs de l'antiquité ont plusieurs fois tenté d'en former des suites ou collections, mais aucune n'a jamais été aussi belle et aussi complète que celle réunie par les soins de Pie VI, et que la Victoire vient de faire passer au Musée National. Cette salle étant particulièrement consacrée aux* Muses, *on a jugé convenable d'y réunir les portraits antiques des* poëtes *et des* philosophes *qui se sont illustrés en les cultivant.*

165. BACCHUS.

Le caractère d'une éternelle jeunesse, qui est répandu sur cette tête doit porter à y reconnaître

Bacchus, que les anciens mythologues regardaient comme un des emblêmes du soleil et même de la nature ; sa longue chevelure ressemble peut-être à celle d'Apollon, mais la mollesse et la volupté que respirent tous ses traits, ne conviennent qu'à *Bacchus*, que le Grecs représentaient souvent comme hermaphrodite.

166. COLONNE
de granit oriental.

Cette rare colonne de *granit oriental*, est d'un gris foncé, tirant sur le verd, et imperceptiblement nuancée de rose, avec de larges brêches blanches. Son diamètre est de trois décimètres, et sa hauteur, de trois mètres et quatre décimètres, y compris la base et le chapiteau, qui sont de bronze doré et richement ornés. Elle est surmontée d'une boule, en marbre *serpentin*, avec sa pointe et son piédouche de même matière, le tout monté en bronze doré.

167. HIPPOCRATE.

Le père de la médecine, le divin *Hippocrate*, né à Cos, environ 460 ans avant l'ère vulgaire, est ici représenté dans l'âge avancé auquel on sait qu'il est parvenu. L'authenticité de ce portrait, ainsi que de ceux qui se voyent à Rome et à Florence, est fondée sur sa ressemblance avec celui que nous a conservé une médaille frappée à Cos, sa patrie, et qui a été gravée dans le recueil de *Fulvius-Ursinus*.

Cette tête, d'un bon style, est exécutée en marbre pentélique, comme la plupart des bustes d'hommes illustres.

168. CALLIOPE.

Assise sur les rochers du Parnasse, la Muse de la Poésie épique, *Calliope*, semble méditer et prête à écrire sur ses tablettes, *pugillares*, ces vers immortels qui éternisent la mémoire des héros. Son vêtement est formé de deux tuniques, dont celle de dessous à des

manches boutonnées jusqu'à la moitié du bras, et d'un manteau, qui est jetté sur ses genoux. A ses pieds on observe cette espèce de chaussure, appelée *soccus*.

Cette Muse a été trouvée en 1774, à Tivoli, dans la maison de campagne de *Cassius*, dite *la Pianella di Cassio*, avec les sept statues d'Apollon et des Muses, que l'on voit dans cette salle, sous les N.°˙ 169, 170, 171, 173. 176, 179 et 181, ainsi que la petite statue d'Uranie assise, qui est exposée dans la salle des Romains, N.° 88. Pie VI ayant acheté cette belle collection pour le musée du Vatican, y fit bâtir exprès, pour la placer, une salle magnifique. La tête antique de cette statue a été rapportée. Une partie des tablettes qui, dans la plupart des monumens, forment l'attribut distinctif de Calliope, est antique.

169. APOLLON MUSAGÉTE.

Si la statue d'*Apollon Pythien* présente ce Dieu dans toute sa puissance et sa majesté, celle-ci nous l'offre comme le père de la poésie, le Dieu de l'harmonie, le chef et le *conducteur du chœur des Muses* Il est debout, couronné de lauriers et vêtu d'une longue tunique arrêtée au-dessous du sein

par une large ceinture; sur ses épaules est agrafée une chlamyde qui est rejetée en arrière : cet habillement était celui des *Citharèdes*, ou joueurs de lyre, lorsqu'ils paraissaient sur la scène Le Dieu tient en main et touche cet harmonieux instrument, dont il paraît accompagner les accens mélodieux de sa voix :

Ipse Deus vatûm, pallâ spectabilis aureâ,
Tractat inauratœ consona fila lyræ.

(Ovide.)

Cette statue, en marbre pentélique, a été trouvée à Tivoli avec celle des Muses, dans la fouille indiquée au N.° précédent. On peut conjecturer que cet Apollon est un copie antique de l'*Apollon Citharède*, sculpté par le statuaire *Timarchides*, et qui, suivant Pline, était placée dans le portique d'Octavie, à Rome, avec les neuf Muses de *Philiscus*, dont les nôtres, peut-être, sont des répétitions antiques. La tête de cette statue, est encastrée dans le buste, mais est la sienne propre ; le bras droit et partie de la lyre, sont modernes. Sur l'une des branches de l'instrument on voit le *châtiment de Marsias*.

70. C L I O.

Assise, vêtue et chaussée comme

sa sœur Calliope, *Clio*, la Muse de l'Histoire, n'en est guère distinguée que par le volume ou rouleau qu'elle tient au lieu de tablettes. Ces deux Muses consacrent également la mémoire des grandes actions ; mais Clio écrit l'histoire de l'*homme*, Calliope chante le *héros*; et comme c'est en vers que cette dernière écrit, elle a besoin de *tablettes* pour effacer ceux qui sont faibles et leur en substituer de meilleurs.

Cette figure, en marbre pentélique, a été trouvée avec les autres Muses à *Tivoli*, ainsi qu'il a été dit au N.° 168. Sa tête, couronnée de laurier, est antique, mais n'est pas la sienne.

171. MELPOMÈNE.

La posture singulière de cette muse de la Tragédie, fixe d'abord l'attention du spectateur. Comme si elle était lasse de déclamer, elle pose la jambe gauche sur une roche élevée, et s'appuye dessus, tenant d'une main le poignard et de l'autre le masque héroïque d'Hercule. Son vêtement se compose d'une longue tunique

tunique à manches étroites, d'une autre plus courte qui est serrée sur les hanches avec une ceinture, et du manteau tragique, ou *syrma*, jeté avec grâce sur ses épaules. Mais c'est dans la tête que réside sa plus grande beauté ; ce front pittoresquement ombragé de cheveux épars entrelacés avec le lierre bachique, ce regard mélancolique, ces traits mêlés à-la-fois de noblesse, de grâce et de sévérité, caractérisent parfaitement l'art de la tragédie, dont le but est de peindre ou d'exciter les grandes passions.

Cette Muse a été trouvée, ainsi que celles qui précèdent, à Tivoli, dans la maison de campagne de *Cassius*, comme nous avons dit au N°. 168. Sa tête antique est anciennement encastrée dans le buste; la majeure partie du masque est antique, et le poignard a été rétabli d'après une autre statue de *Melpomène* qui existait à Rome.

172. SOCRATE.

Cet herme, en marbre pentélique, présente le portrait bien connu, et assuré par une infinité de mo-

numens, de *Socrate*, ce prince des philosophes, le maître d'Alcibiade, de Xénophon de Platon, et aussi célèbre par sa science et sa vertu, que par sa fin tragique.

Les preuves de l'authenticité de ce portrait peuvent se voir dans le VI^e. volume de la description du *Museo Pio-clementino*.

173. POLYMNIE.

L'attribut ordinaire de Polymnie est de n'en avoir aucun, parce que présidant à *l'art de la Pantomime*, elle ne doit être caractérisée que par l'attitude et le geste ; c'est pour cette raison qu'on l'appelait *Musa tacita*, la *Muse silencieuse*. Et comme la *Mémoire* et la *Fable* étaient aussi de son ressort, on la représentait entièrement enveloppée dans un ample manteau ; ingénieux emblême du recueillement nécessaire à la réminiscence du passé, et peut-être encore de l'obscurité dont les tems fabuleux sont enveloppés.

Cette statue, l'une des mieux conservées

de la collection des Muses, a été trouvée au même lieu que les précédentes. On en voit un grand nombre de répétitions antiques qui, le plus souvent, ont été faites pour servir à porter le portrait de quelque princesse ou matrone. Sa tête, couronnée des fleurs du Parnasse, a beaucoup de rapport avec celle de *la Flore* qui est dans la Salle des saisons, sous le N°. 55.

174. BACCHUS INDIEN.

L'image de Bacchus n'est pas déplacée dans la compagnie des Muses: ce Dieu s'y plaisait, et des deux collines de l'Hélicon, l'une lui était consacrée et l'autre à Apollon. Celui-ci, avec des cheveux frisés et une longue barbe, est représenté en *herme*. Il est du genre de ceux que les anciens plaçaient aux avenues de leurs maisons de campagne, et dans les allées de leurs jardins, aucune autre image n'étant plus propre à la décoration d'un lieu de plaisance, que celle du Dieu des vendanges et des festins.

Ces têtes de Bacchus indien, qui sont multipliées à l'infini, ont passé long-tems pour être le portrait de *Platon*; cependant la seule inspection des cheveux bou-

clés et frisés à la manière des femmes, aurait dû faire revenir de cette erreur.

175. HOMÈRE.

Homère, le père de la poésie grecque, et auquel sept villes se disputaient l'honneur d'avoir donné le jour, est représenté dans cette belle tête. Le bandeau ou diadême qui lui ceint le front, est l'emblême de la divinité de son génie, qui lui a valu les honneurs de l'apothéose; et la forme de ses yeux indique qu'il était privé de la vue, opinion généralement reçue.

Cet herme, en marbre pentélique, est tiré du musée du Capitole. Il était d'abord employé, en guise de pierre, dans le mur du jardin du palais *Caetani*, près Sainte-Marie Majeure; le hasard l'ayant fait découvrir, l'antiquaire *Ficoroni* l'acheta et le céda au cardinal Alexandre *Albani*, qui le vendit ensuite à Clément XII. Quoique le véritable portrait d'Homère ait été regardé comme incertain, même du tems des anciens, cependant on ne peut douter que des têtes pareilles à celle-ci n'ayent passé chez les Grecs pour être la sienne.

176. ÉRATO.

La poésie érotique ou amou-

reuse, est la principale attribution d'*Erato*, qui a pris de l'amour son agréable nom ; c'est elle qui a inspiré Anacréon, Horace, Ovide, et tous les poëtes qui ont chanté les Amours. Ainsi que Melpomène, elle porte l'habit théâtral, composé de deux tuniques d'inégales longueurs, dont l'une est à courtes manches boutonnées sur le bras, et l'autre est liée au-dessous du sein, par une ceinture. Un manteau jeté sur l'épaule droite va repasser sur son bras gauche, qui porte une lyre, de laquelle elle semble jouer.

Cette statue, en marbre pentélique, a été trouvée à *Tivoli*, ainsi que les précédentes ; les avant-bras ont été restaurés : la tête antique appartenait à une statue de *Léda*.

177. EURIPIDE.

Cet herme offre les traits d'*Euripide*, l'un des plus célèbres poëtes tragiques de la Grèce, l'émule et le rival de Sophocle. Sa physionomie noble, sérieuse et sensible, porte l'empreinte de son génie,

naturellement grave et profond, et porté vers le tendre et le pathétique. L'authenticité de ce portrait est prouvée par son entière ressemblance avec un autre buste, qui est à Rome, et sur lequel le nom d'*Euripide* est gravé en grec : la belle conservation de celui-ci le rend très-précieux.

Il est exécuté en marbre pentélique, ainsi que la plupart des portraits d'hommes illustres, et a été tiré de l'académie de Mantoue.

178. E U T E R P E,

Ainsi que plusieurs autres de ses sœurs, la Muse de la musique, *Euterpe*, est assise sur les rochers du Parnasse ou de l'Hélicon : sa tunique, sans manches et à plis réguliers, est ornée, vers le col, d'une agrafe dans laquelle paraît enchassée une pierre précieuse. De la main gauche elle tient une flûte, son attribut distinctif, qui a été suppléé lors de la restauration : ses pieds sont chaussés de sandales.

La muse *Euterpe*, manquait à la suite

trouvée à *Tivoli*, dans la maison de campagne de *Cassius*; on l'a remplacée par celle-ci, qui se voyait depuis long-tems à Rome, au palais *Lancellotti*.

179. **TERPSICHORE.**

Cette Muse, qui préside à la poésie lyrique, porte, comme *Erato*, une lyre, mais de forme différente : le corps est formé d'une écaille de tortue, et les branches de deux cornes de chèvre sauvage. On a cru que cette espèce de lyre, composée d'une écaille de tortue, pouvait seule servir à distinguer *Terpsichore* d'*Erato*, parce que dans les peintures d'*Herculanum*, où chaque Muse porte son nom écrit, ces deux Muses sont ainsi distinguées ; mais dans les autres monumens antiques, la lyre indistinctement, est l'attribut commun à ces deux Muses, qui président ensemble aux différens genres de poésie lyrique. Au reste, *Terpsichore* est couronnée de laurier, et assise comme Calliope et Clio : elle est aussi vêtue comme elles, si ce n'est que sa tunique exté-

rieure est attachée sur les épaules, par deux agrafes ou boutons.

Cette muse est une de celles trouvées à *Tivoli*, dans la maison de campagne de *Cassius*. (Voy. le N.° 168). La tête antique, et en marbre pentélique comme le reste de la figure, ne lui appartenait pas originairement.

180. URANIE.

Debout et vêtue d'une longue tunique, par-dessus laquelle est jeté un grand manteau, *Uranie* tient dans sa main gauche le globe céleste, et de l'autre le *radius* ou baguette, qui lui sert à en indiquer les signes; symboles constans de l'*astronomie*, ou plutôt de l'*astrologie* dont cette Muse était censée s'occuper.

La muse *Uranie* ne s'étant pas trouvée parmi celles découvertes à *Tivoli*, dans la maison de campagne de *Cassius*, on l'a suppléée par celle-ci, qui était à *Velletri*, dans le palais *Lancellotti*. La tête antique a été rapportée; les bras et les attributs sont modernes.

181. THALIE.

La Muse de la *Comédie* se re-

connaît facilement dans cette agréable figure, à la couronne de lierre qui lui ceint le front; au tambour, ou *tympanum*, instrument qui, ainsi que le lierre, a rapport à l'origine bachique des jeux du Théâtre; au *pedum*, ou bâton pastoral, emblême de la poésie pastorale et géorgique, à laquelle cette muse préside aussi; enfin au masque comique, son attribut le plus distinctif. Elle est assise et habillée de la même manière que sa sœur Terpsichore, à l'exception d'un grand manteau qui enveloppe le bas du corps, et des sandales qui chaussent ses pieds.

Cette statue, qui complète cette belle collection des Muses, a été trouvée à *Tivoli*, dans les ruines de la maison de campagne de *Cassius*, ainsi qu'il a été expliqué plus au long à l'article 168.

182. SOCRATE.

Cet herme, exécuté en marbre pentélique, offre les traits fort ressemblans de *Socrate*, que nous avons déjà reconnus dans le buste exposé sous le N.º 172.

Le cippe sur lequel cet herme est placé,

est en marbre, dit *Brocatelle d'Espagne*, ainsi que ceux qui supportent les sept autres hermes qui ornent la *Salle des Muses*.

183. COLONNE

de marbre africain.

Cette colonne, de *marbre africain* d'ancienne roche, est précieuse par sa belle proportion, et surtout par la variété de ses accidens, qui présentent des tons du plus riche coloris ; elle a trois décimètres de diamètre sur deux mètres et quatre décimètres de hauteur, y compris la base et le chapiteau, qui sont en bronze doré d'or mat, et richement ornés : elle est surmontée d'une boule d'*albâtre oriental* avec une pointe et un piédouche de même matière, le tout monté en bronze doré.

184. VIRGILE.

Cette tête, révérée par les habitans de Mantoue, patrie de Virgile, comme le portrait du plus illustre de leurs concitoyens, ressemble en effet à plusieurs têtes

antiques qui, jusqu'ici, ont passé pour être le portrait du *poëte épique latin*, parce qu'on leur trouvait du rapport avec certains médaillons contorniates d'un travail négligé et grossier, où l'on a cru le reconnaître ; mais il est douteux que ses véritables traits soient parvenus jusqu'à nous ; et toutes ces têtes, qu'on lui attribue, sont peut-être celles de *Dieux lares* ou *pénates*.

Cette tête, exécutée en marbre pentélique, est tirée de l'académie de Mantoue.

F I N.

www.ingramcontent.com/pod-product-compliance
Lightning Source LLC
Chambersburg PA
CBHW071605220526
45469CB00003B/1127